朵云真赏苑·名画抉微

谢稚柳山水

本社 编

上海书画出版社

前言

谢稚柳（1910—1997），原名稚，字稚柳，后以字行，晚号壮暮翁。江苏武进人，少从钱振锽学古诗文辞，十九岁时倾心于陈老莲画风。1942年与张大千赴敦煌研究石窟艺术，曾任中央大学教授。1949年后曾任上海市文物保护委员会编纂、副主任、上海市博物馆顾问等。五十三岁时，他作为国家文物局组织的书画鉴定小组成员，对全国各地所藏古代书画作全面系统的鉴定，所见书画万余轴，对他的创作无疑具有极重要的意义。

谢稚柳的创作融会古法，又自成风貌，工花鸟、山水、人物，设色明雅，用笔隽秀，清丽静穆，曲尽其妙。学习传统从陈老莲始，尔后直溯宋元，晚岁迷恋徐熙落墨法，纵笔放浪，墨彩交融，别具一格。画风也由早年的工笔细写转向豪放潇洒的写意，色彩也由淡雅转向浓烈。

谢稚柳的山水画点染深厚繁复，勾勒凝练沉稳。水墨则墨分五彩，烟云满纸。青绿，无论大青绿小青绿，都气息沉稳，隽永脱俗。与张大千相比，谢稚柳是一个更重法度的画家，他的才华与功力，潜藏于对古人经典的解读与领会里。他笔下的江南山色，源自董巨、王蒙，又别开生面，别具姿采。他典雅温文的笔调有宋人的意蕴，如宋词一样隽永灵动，他的画面营构繁复端严，色彩陈敷沉着冷逸古雅清新。他特别强调绘画的骨法用笔、气韵生动，认为是画家的入手处也是欣赏的入手处。

他不仅是著名画家，也是书法大家。他的书法先学怀素、黄庭坚，后对张旭书法产生浓厚兴趣，书风也为之大变，清秀飘逸，风姿奇丽，潇洒出尘。这与他后期绘画风格转变相关。

谢稚柳曾经有诗这样回顾他的艺术生涯："少耽格律波澜细，老去粗豪是本师。"这也许是很多艺术家笔墨生涯的共同感受。

我们这里选取谢稚柳有代表性的作品，并作局部的放大，以使读者在学习他整幅作品全貌的同时，又能对他用笔用墨的细节加以研习。希望这样的作法能够对读者学习谢稚柳的绘画有所帮助。

目　录

江山楼阁图

　　谢稚柳不仅是个画家，他同时也是一位融会古今的学者。他的著名论著《水墨画》曾这样论说：运用墨，必须依靠笔来传达，笔与墨配合了，起了重大的作用，在这单一的色彩之下，它表现了阴阳面与凹凸面，深与浅和远与近，更表现了寒与暖，晦与明的光景；它不但表现了云雨的迷离和烟雾的空蒙，而且表现了对象的形与影；它既能表现实质，又能表现虚空。墨把笔解放出来了，它让笔自由地、个性地发展着。因此，在技法上增加了繁复性与广大性，对描绘对象，加强它深刻的变现力，它做了当时著色画所不能做的事。所以王维《山水诀》就曾提出："画道之中，以水墨最为上。"

　　此条幅是谢稚柳非常精到的水墨作品。直立的山峰，扭曲盘结的古木，山中楼阁以及环绕的烟云，整幅图画古雅清奇，法度森严。

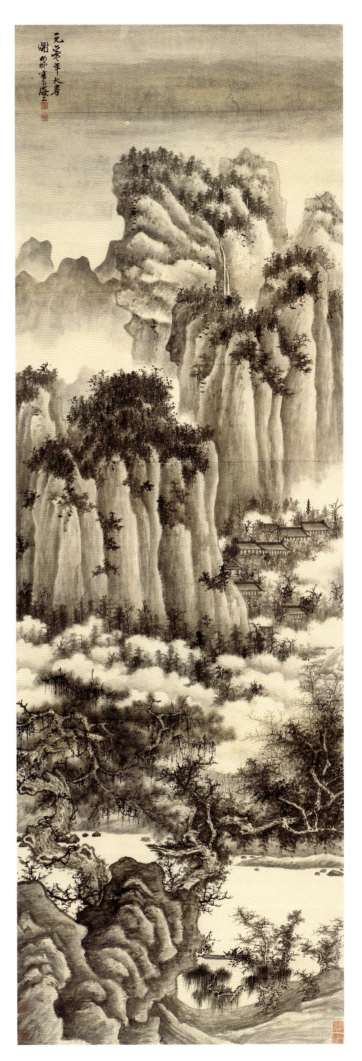

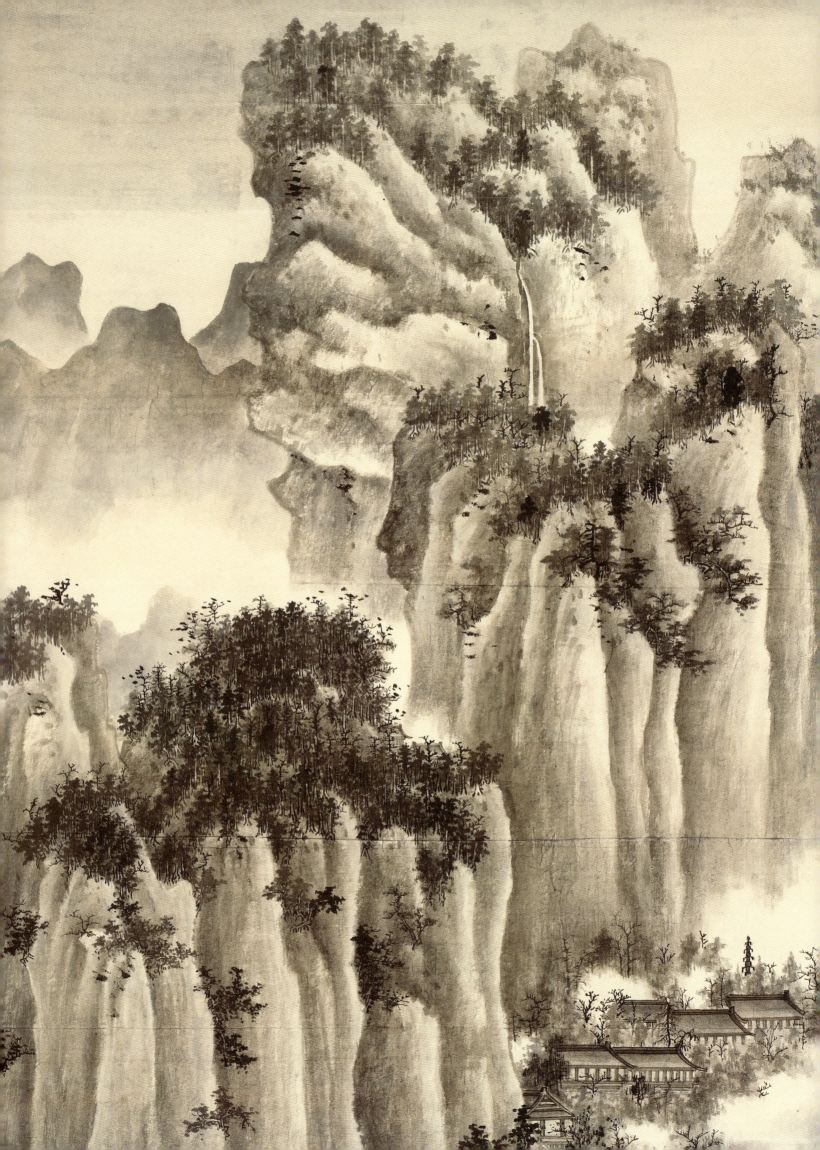

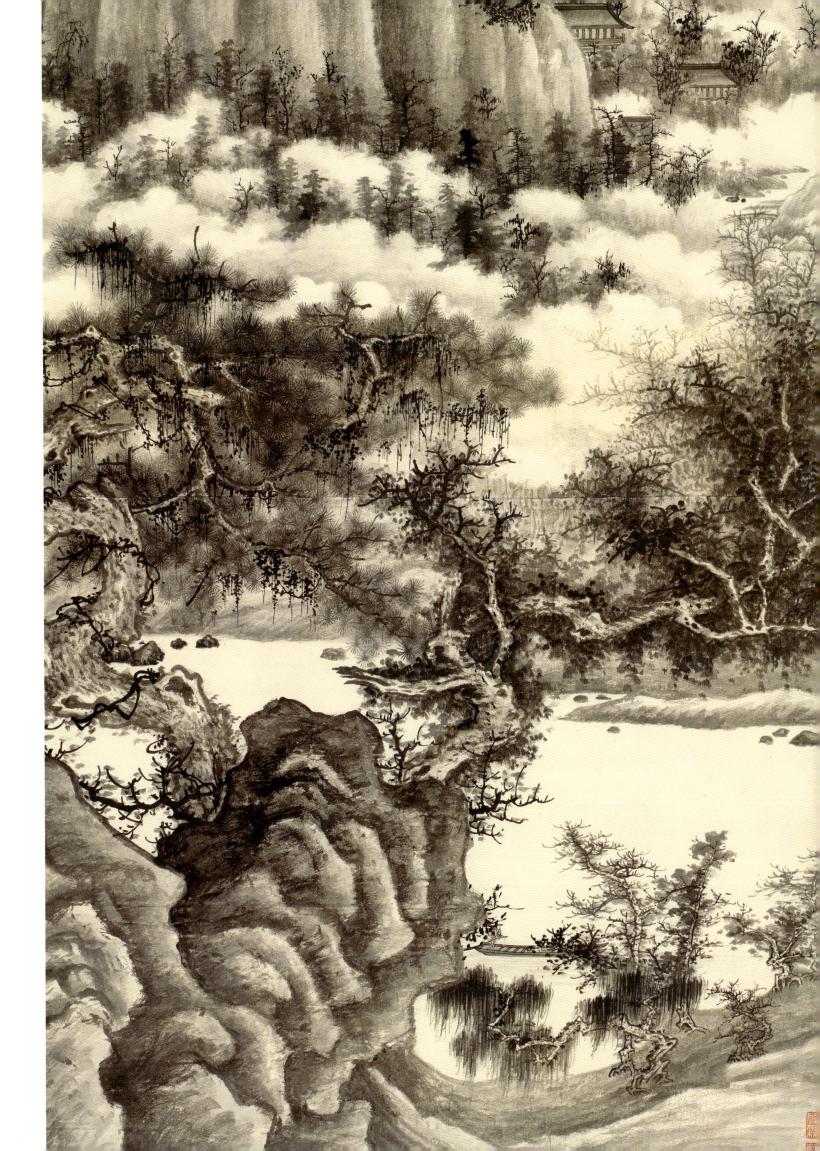

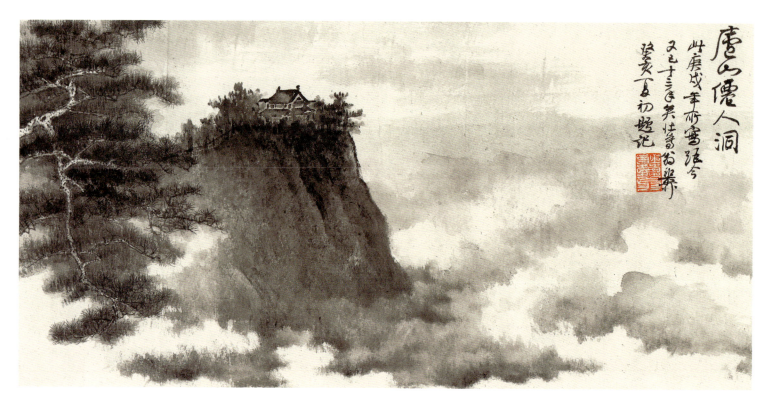

庐山仙人洞

画家写庐山仙人洞，这种画实景的作品需要很强的概括能力，抓住景物的神髓，而忽略其他的杂项。此图中画家重点在于山顶之楼阁，其他则以烟云虚化。墨的运用是此画的亮点，墨的浓淡干湿不仅塑形，形成画面的层次感，更有视觉的延展效果。

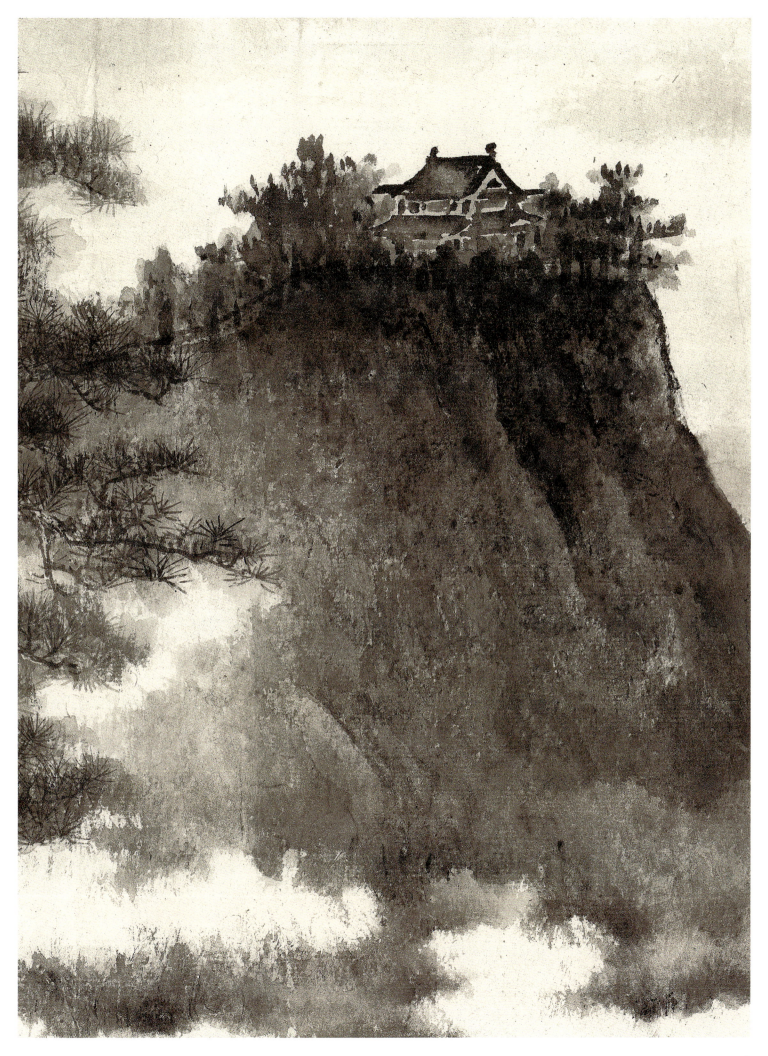

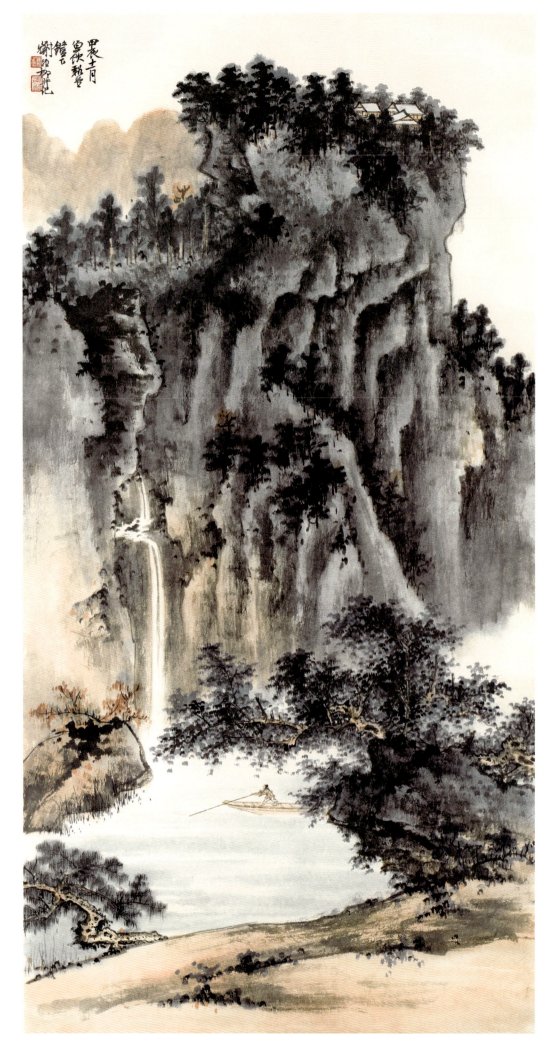

秋浦渔父图

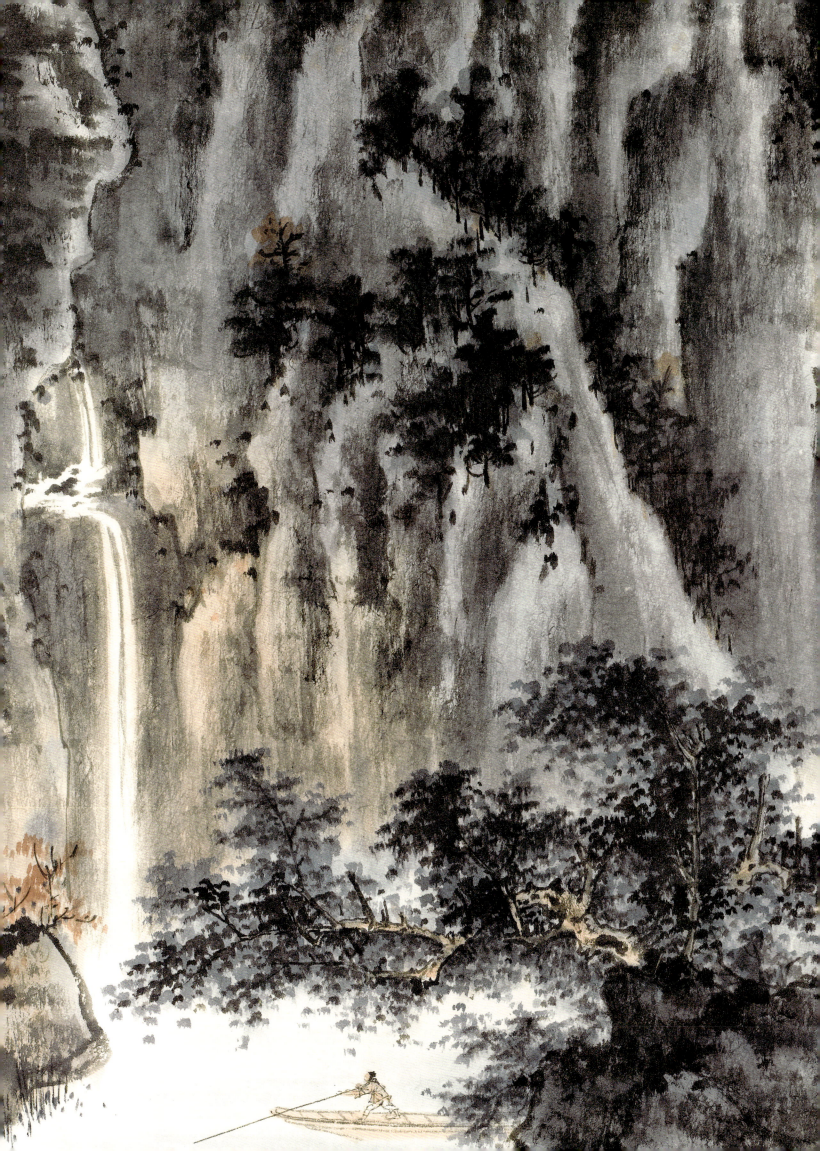

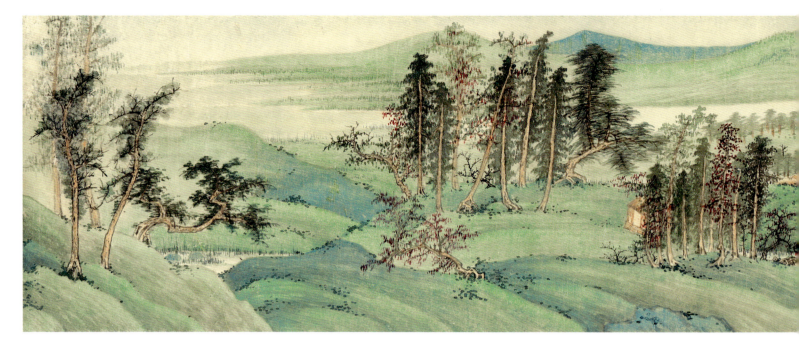

春江渔父图

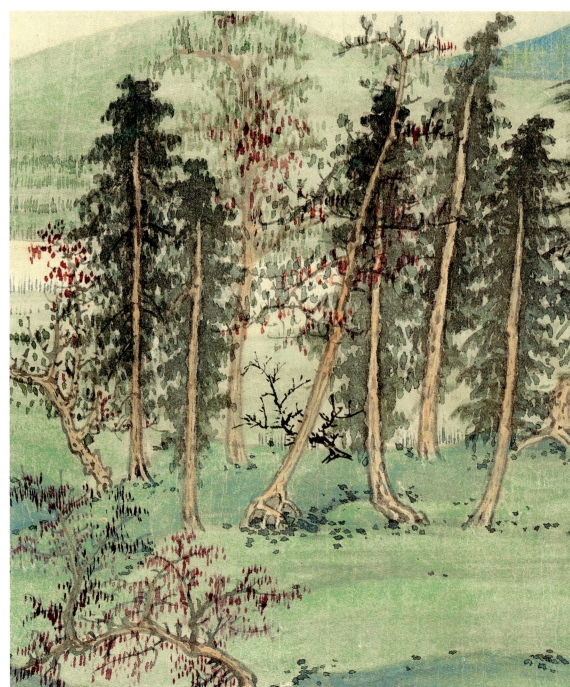

　　中国的绘画，开始是著色的，所用的颜色，全部是矿物质，后来称之谓"重色"。从唐到五代，山水画的蓬勃发展，在色彩方面，转到了纯用墨色，以墨分五彩来代替杂彩，从而引申到人物、花鸟方面。墨笔画的兴起，在绘画艺术田地里，开拓了广阔的境界，在当时的画坛上，认为"画道之中，以水墨为至上"。而在著色画方面，从重色改换为流质的轻色，始终遵守的是"随类赋彩"这一原则。

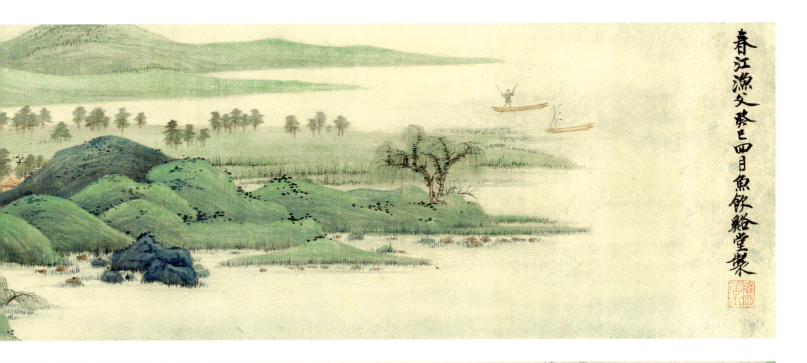

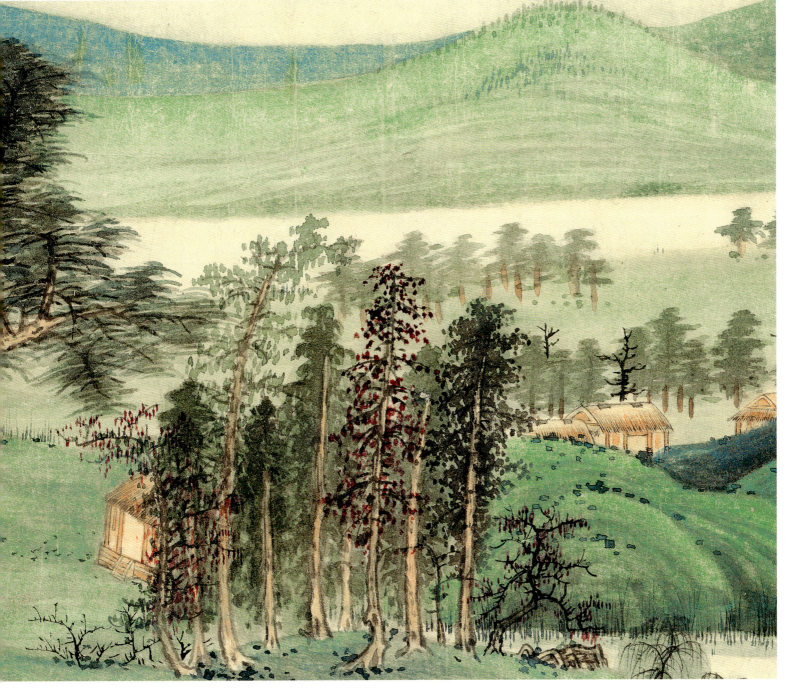

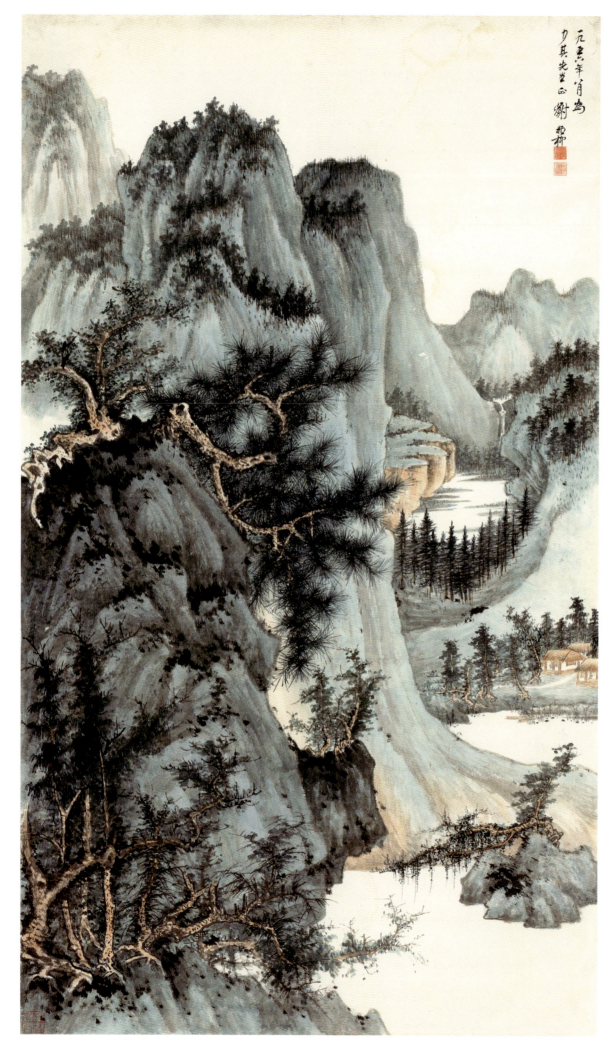

元亮年有為
少其先生正
謝稚柳

松壑晴巒图

14

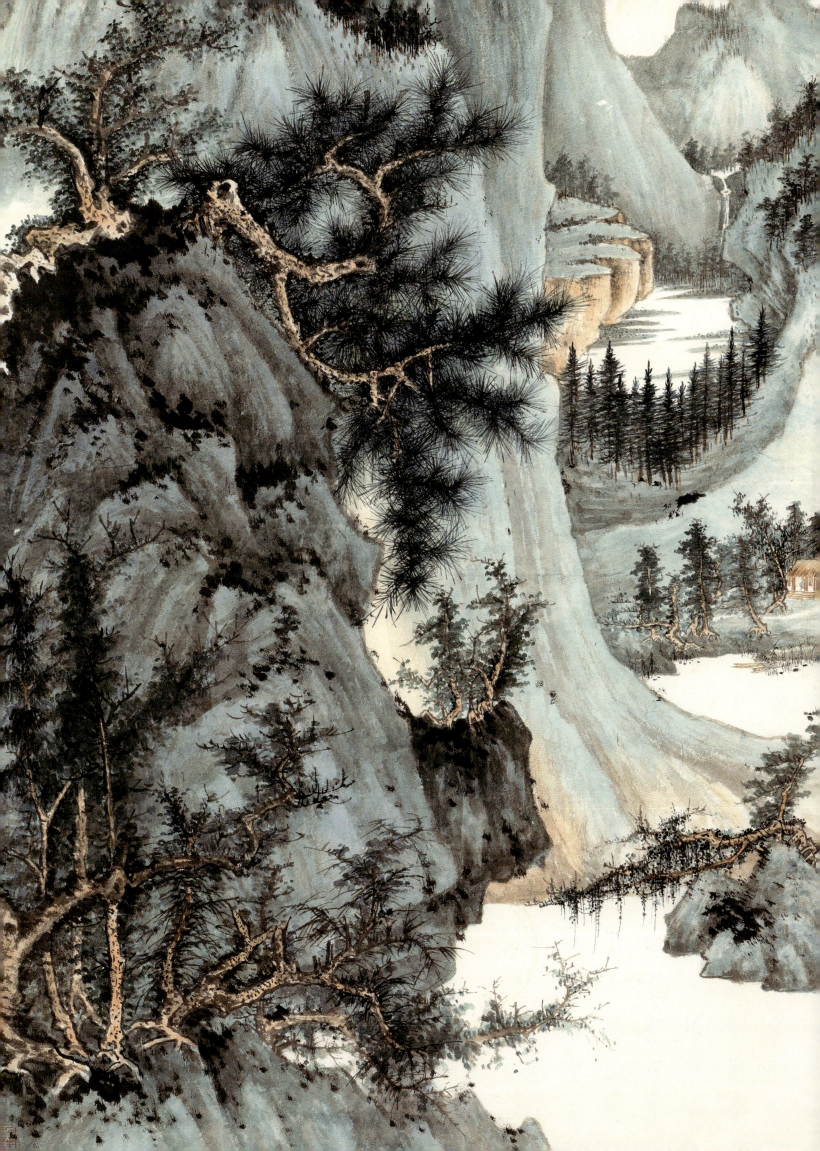

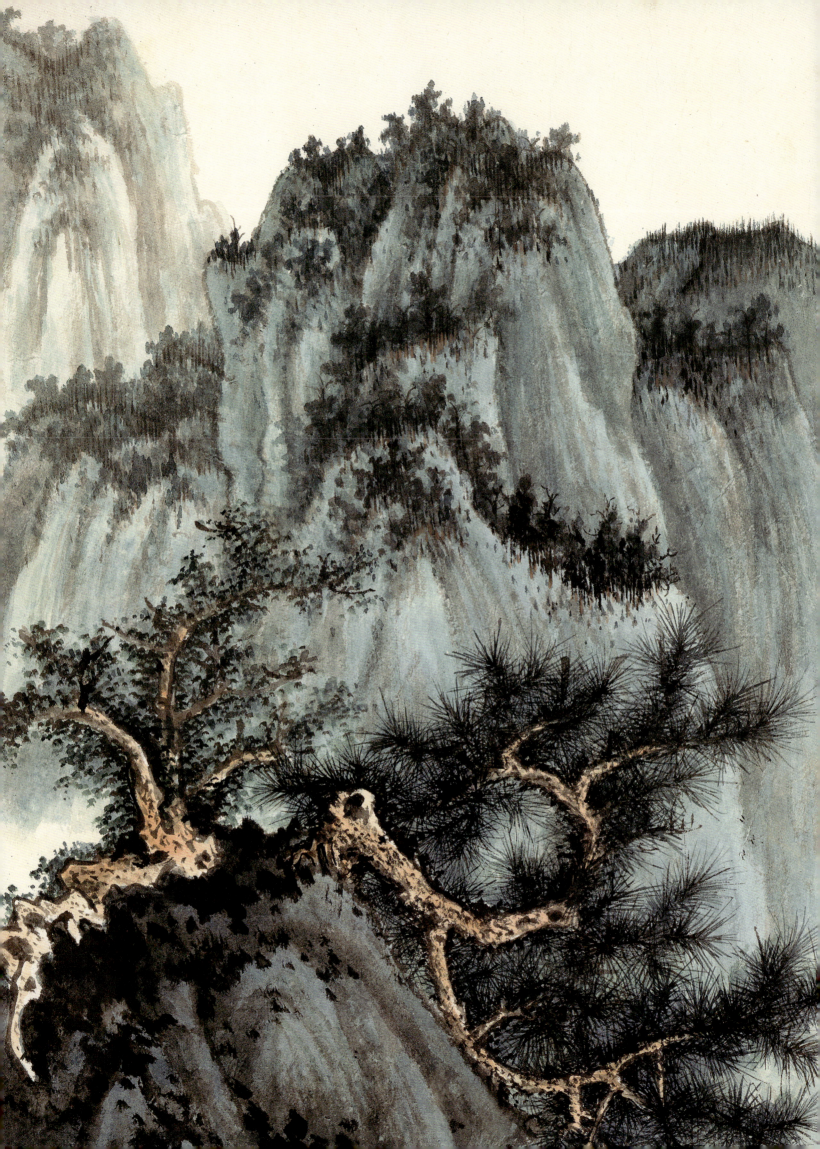

罗浮山色图

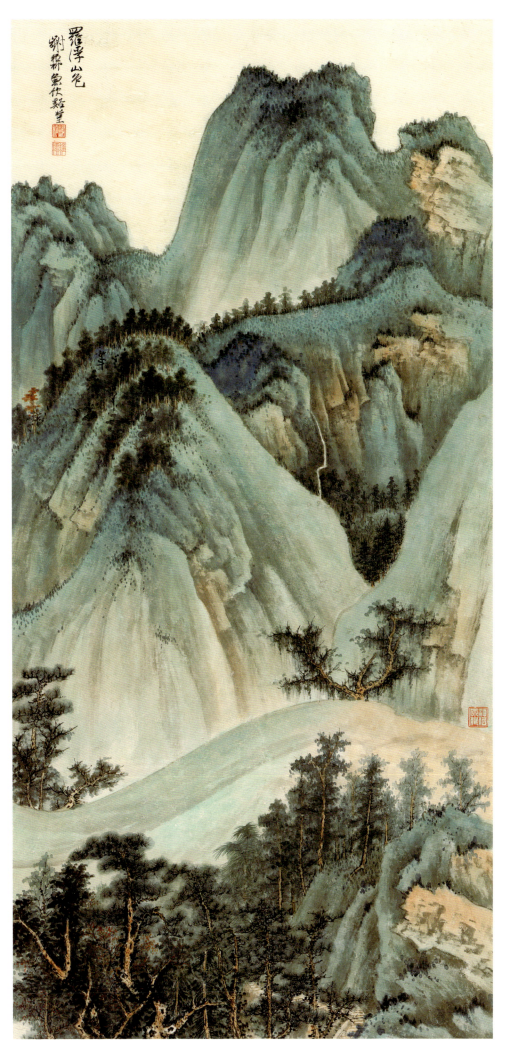

对写生，谢稚柳曾这样谈起过：在清初，宋元画派与董其昌学说造成整个画坛讲求宋元面貌的风尚，要求笔笔有来历的时候，石涛是首先冲破了这些陈规的。他反对不师造化陈陈相因拘泥于古人的创作方法。正如他自己所说的"搜尽奇峰打草稿"，要求从真实山水中写出生动活泼的图画，创造出富有生命的新的风格，力图扭转元明以来中国绘画艺术上临摹仿古的风气，他在这一方面是有贡献的。

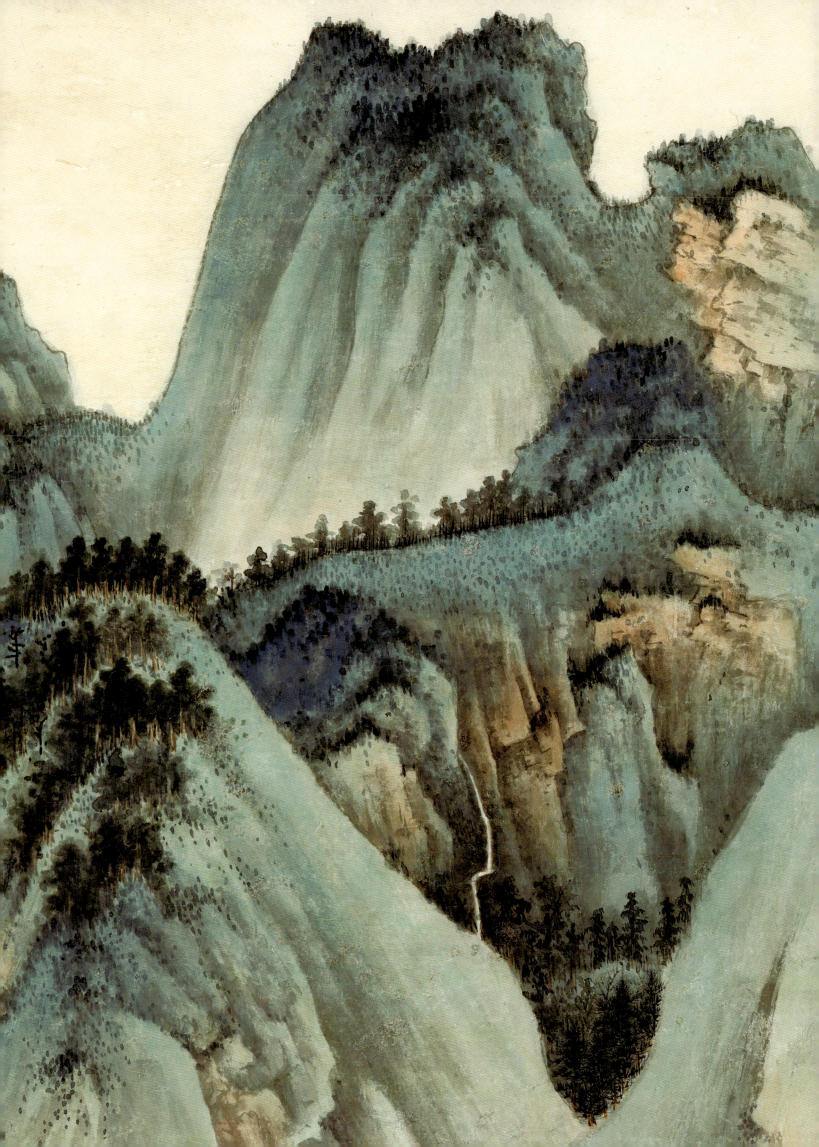

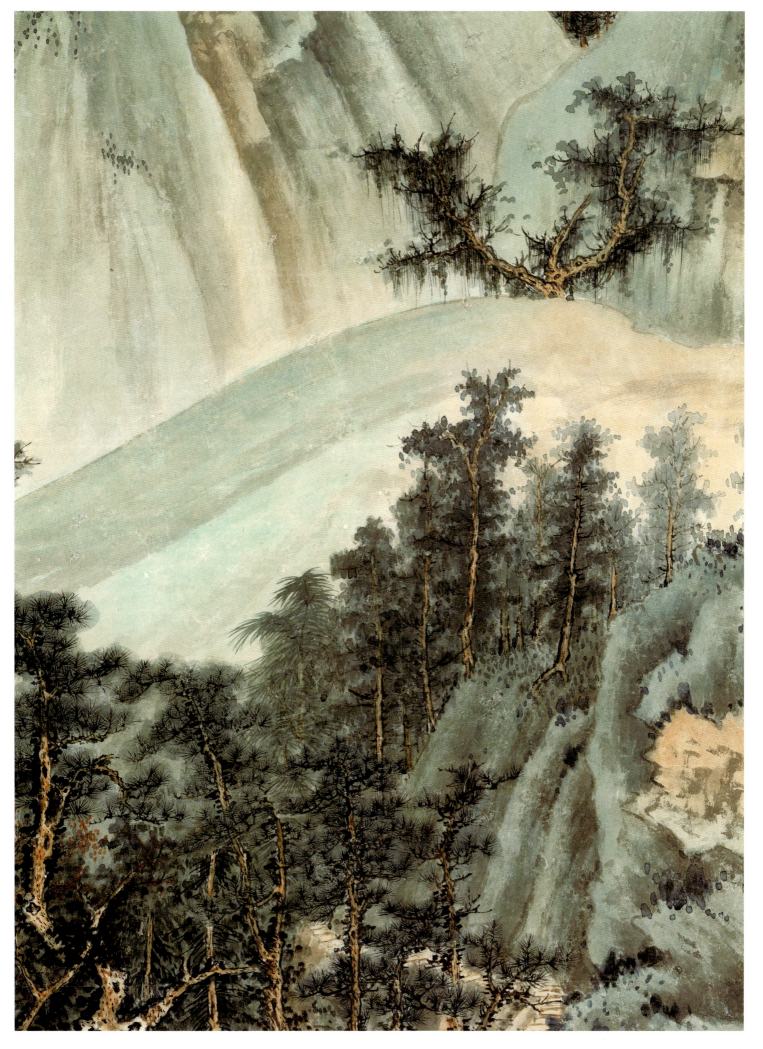

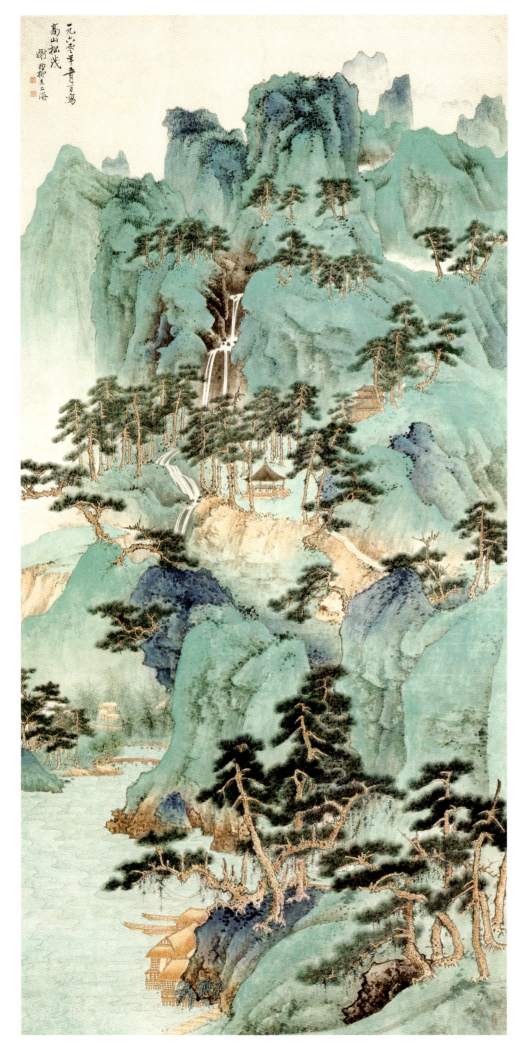

高山松茂

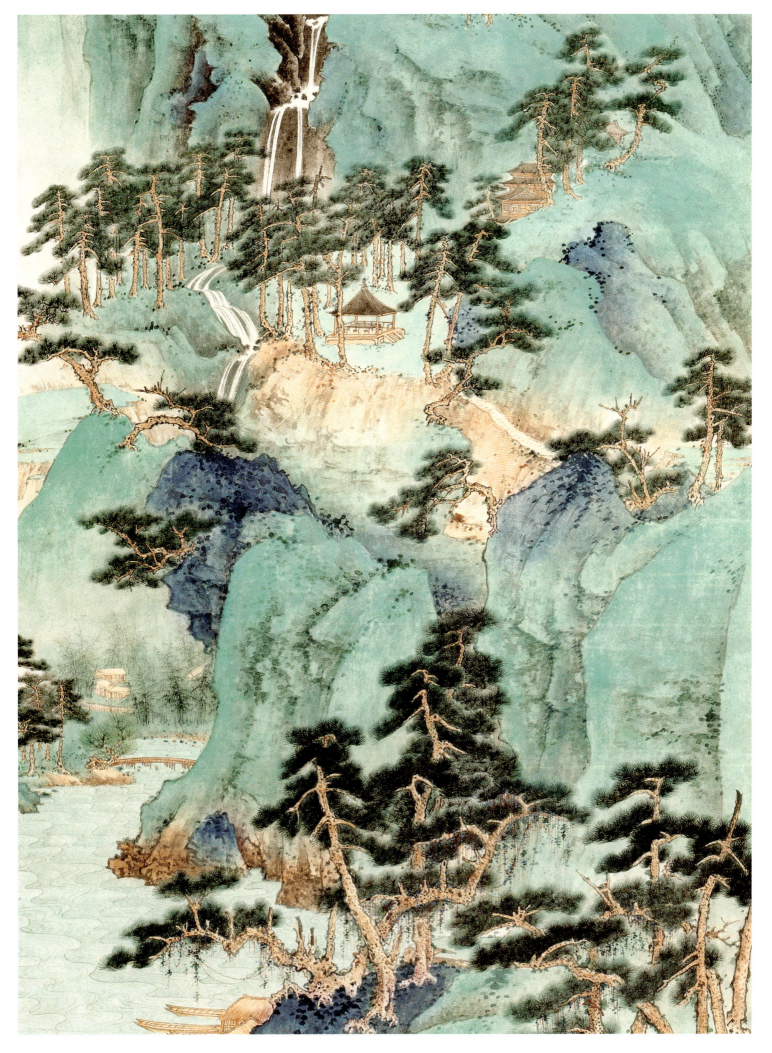

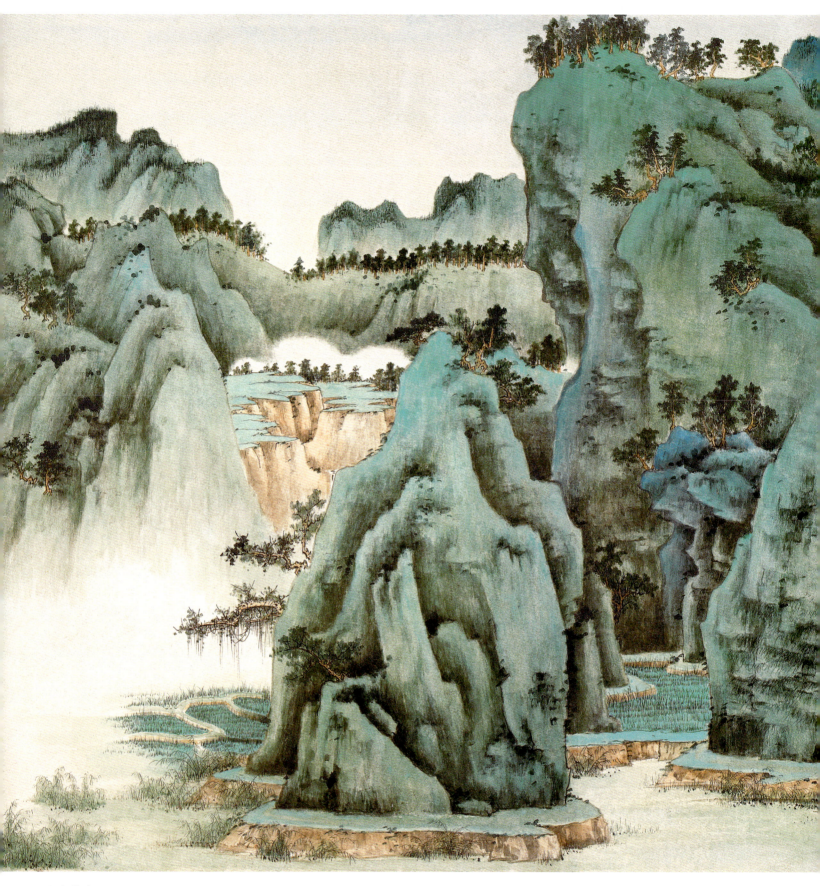

山岗牧牛图

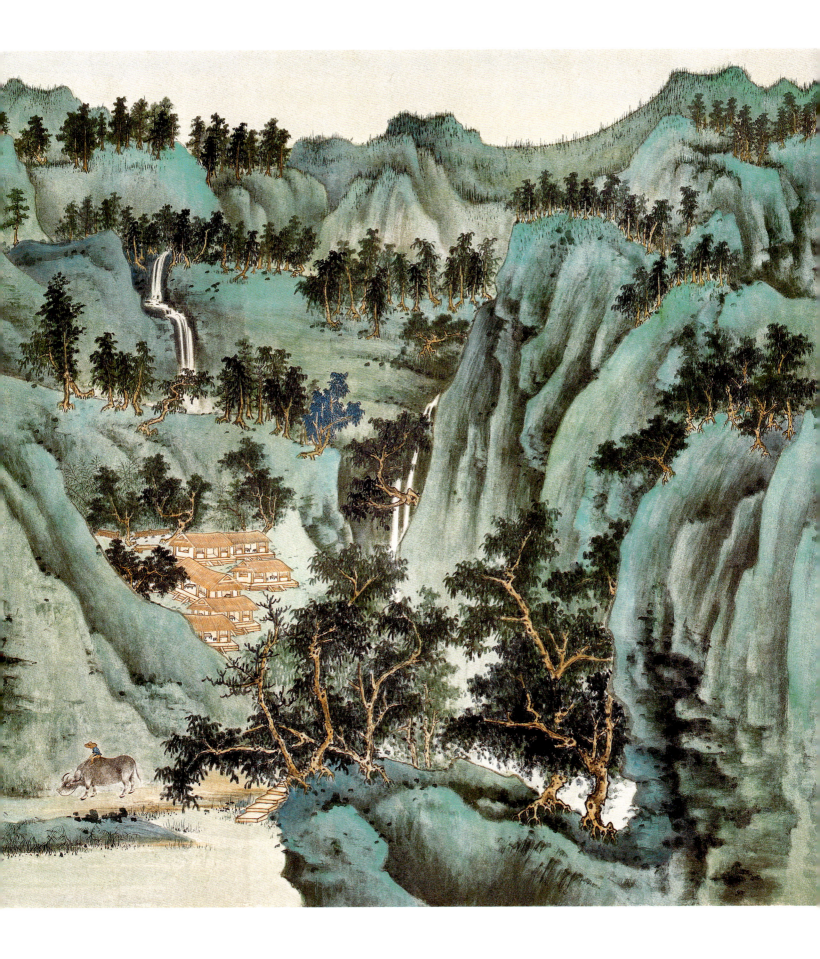

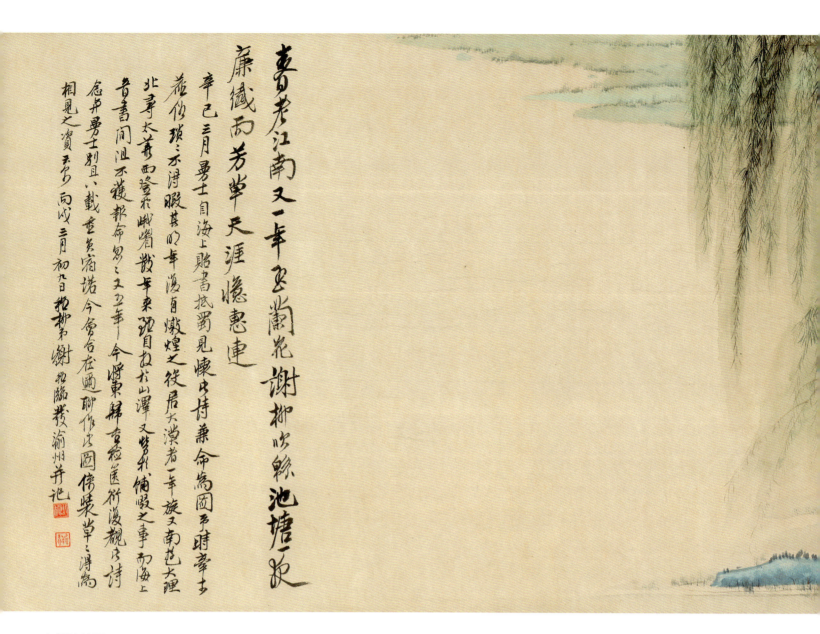

曾共老江南又二年因寫蘭花謝柳吟鯨池塘一派
廉纖而芳草天涯憶惠連

辛巳三月勇士自海上貽書抵蜀見懷中持兼命為圖予時章甫
燕依瑣瑣不湟暇其約年後自燉煌之役居大漠者一年旋又南走大理
北事太華西登衛峨省散年來題目在此山澤又紫朽俑暇之事而海上
音書同阻不獲報命多之又五年今將東歸查醫衍波觀此詩
忽卆勇士別且八載重黃宿諾今會合在畫聊作此圖俛裝卒之得為
相見之資天爲丙戌三月初九日繭柳弟謝稚臨渡渝州并記

春柳池塘图

　　此是一幅怀人作品。二十世纪四十年代的画家谢稚柳，在敦煌、成都、重庆、大理等地奔波忙碌，画家收到朋友沈迈士的来信，思念朋友思念家乡，而作此画。画中池塘柳树下，一男子背手远望，若有所思。图中色彩的运用很是奇妙，白衣男子、绿柳春草，还有碧蓝的岩石，色调古雅，颇具韵味。

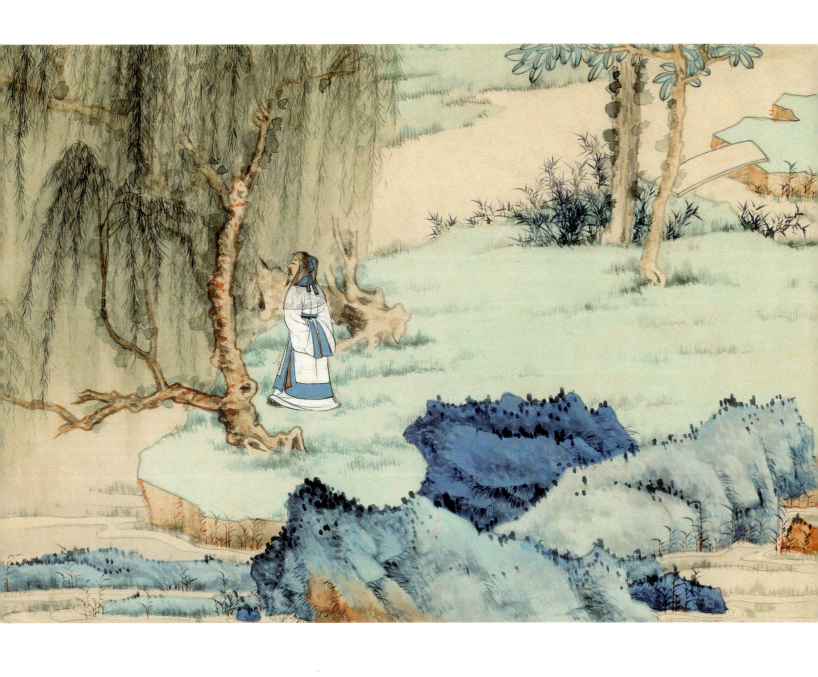

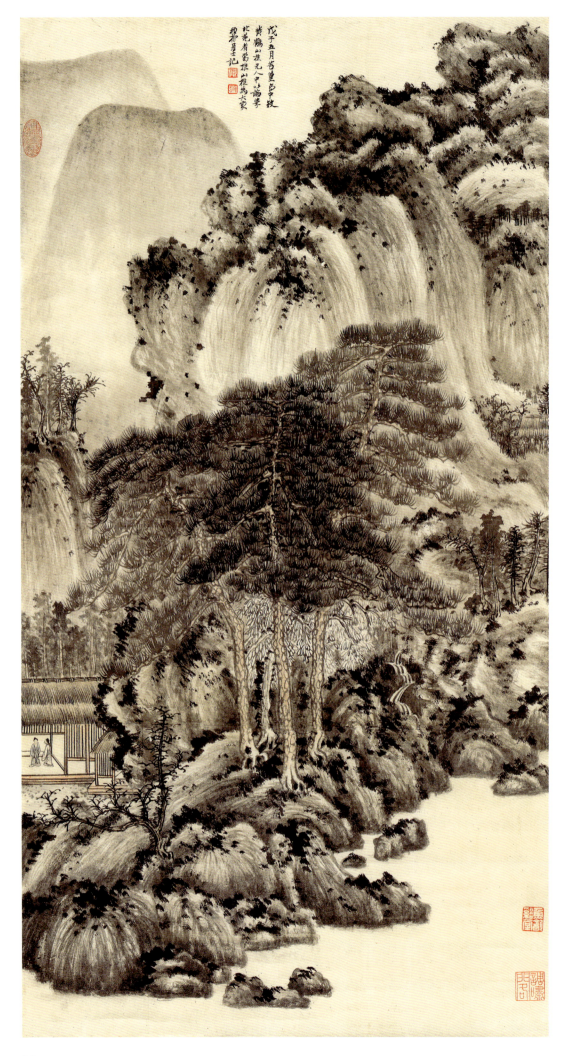

戊子五月有里色中放
黄鹤山樵元人中心論畫
北苑有為楷山樵為大家
碧郡星記

仿王蒙山水

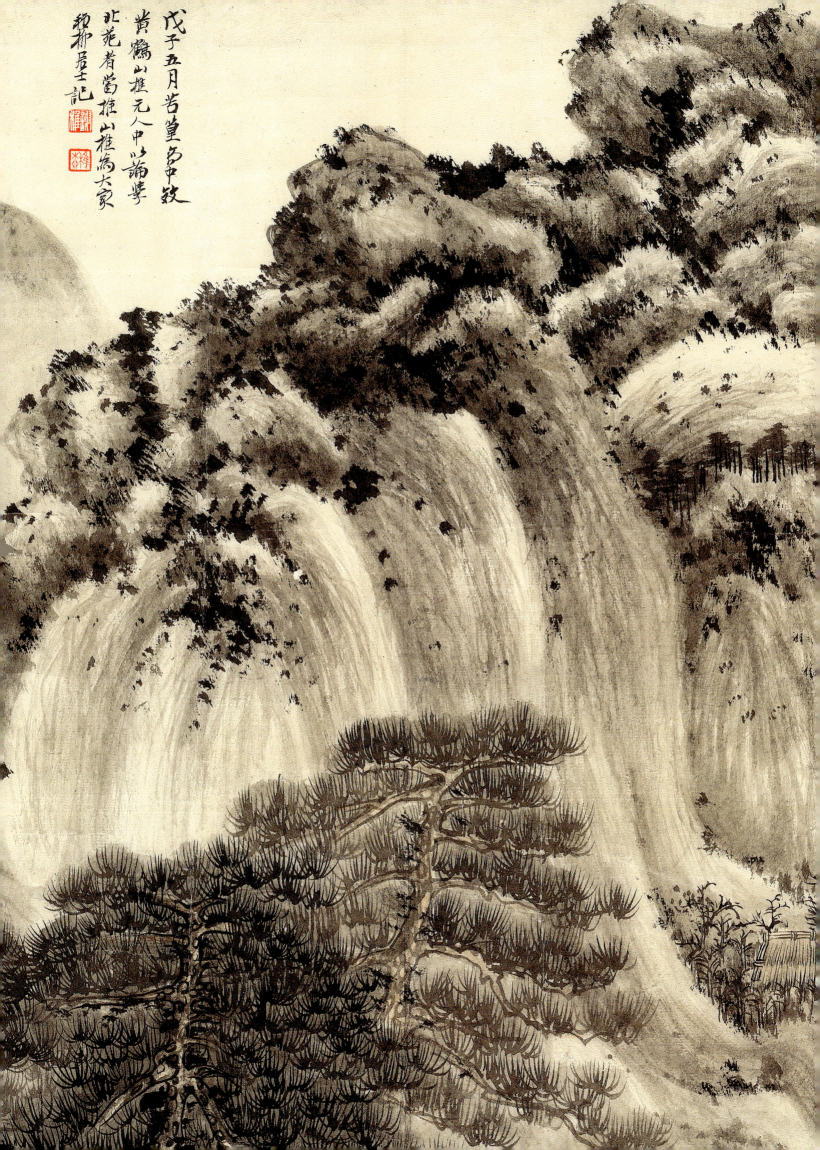

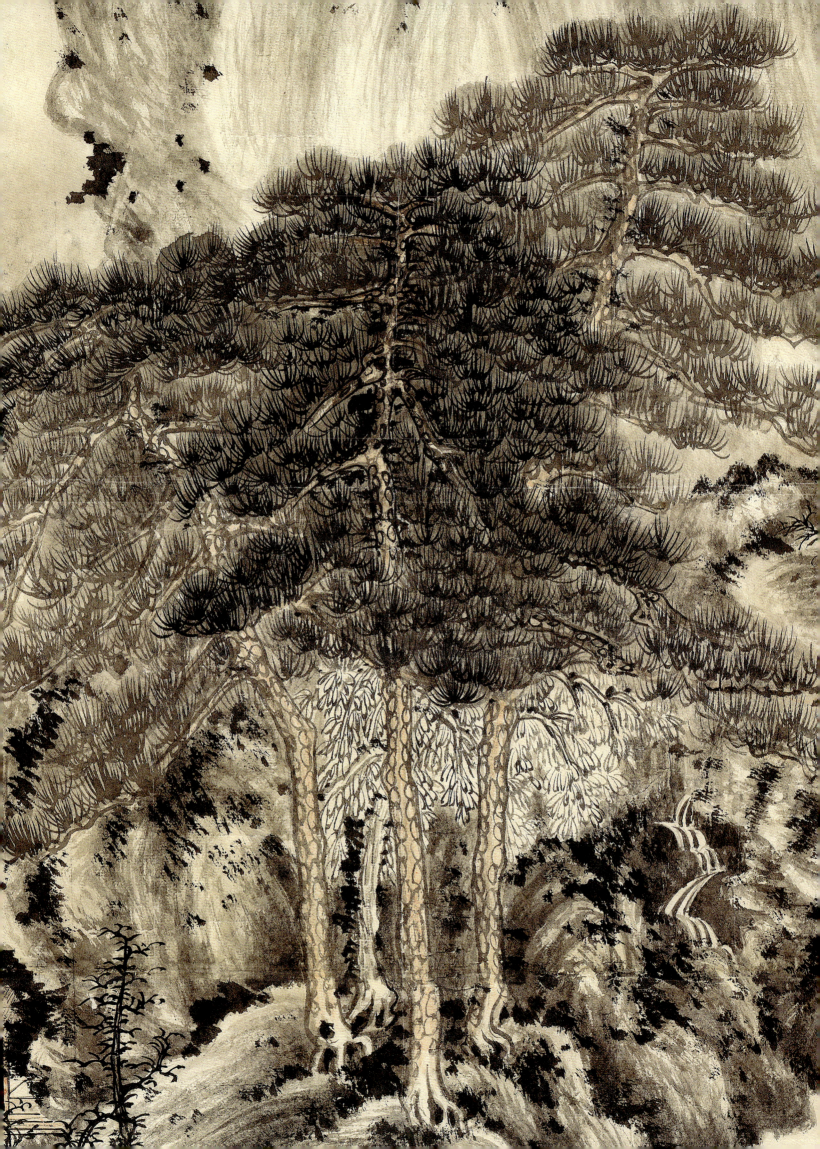

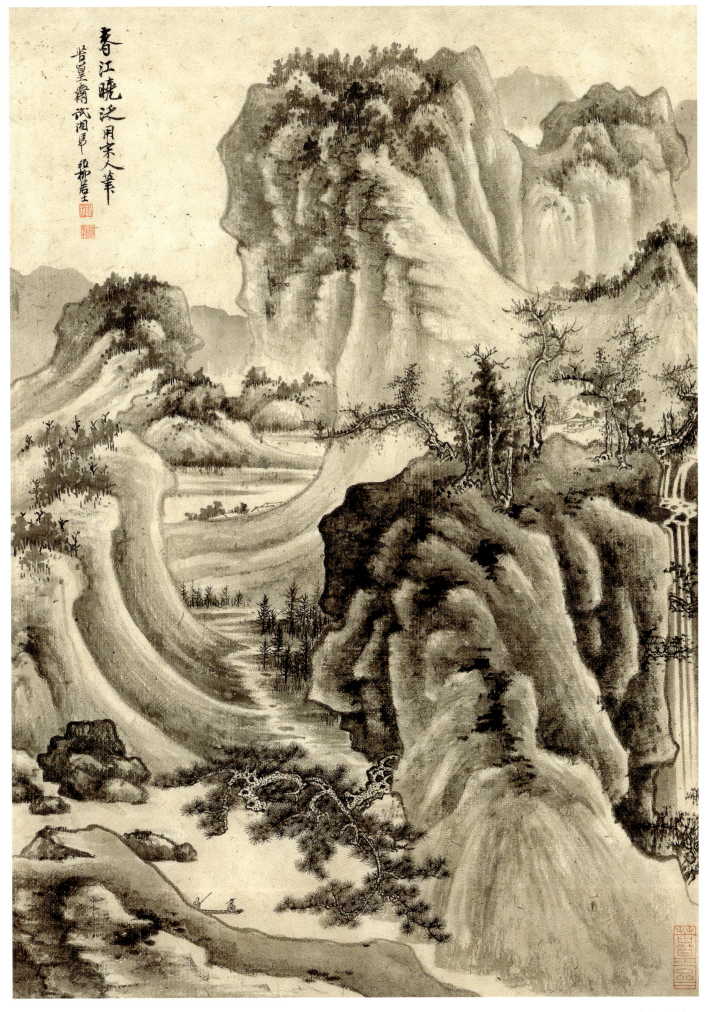

春江晓泛图

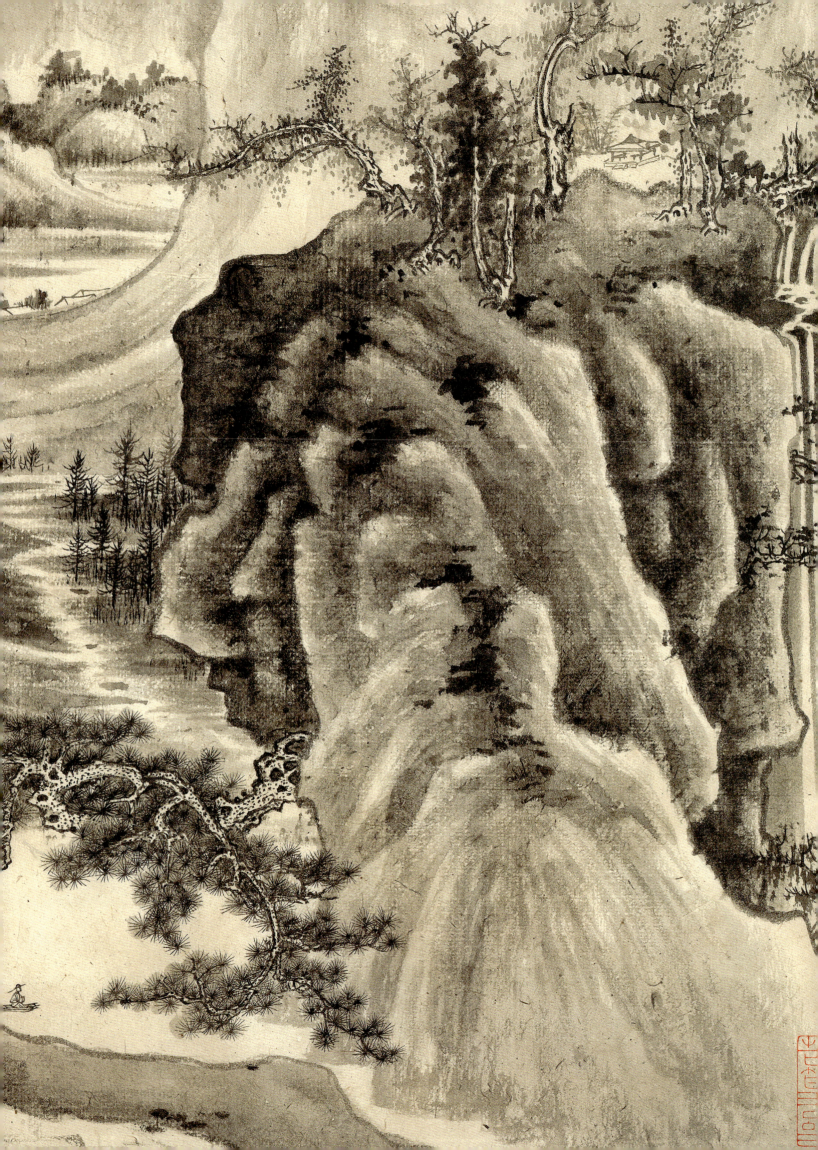

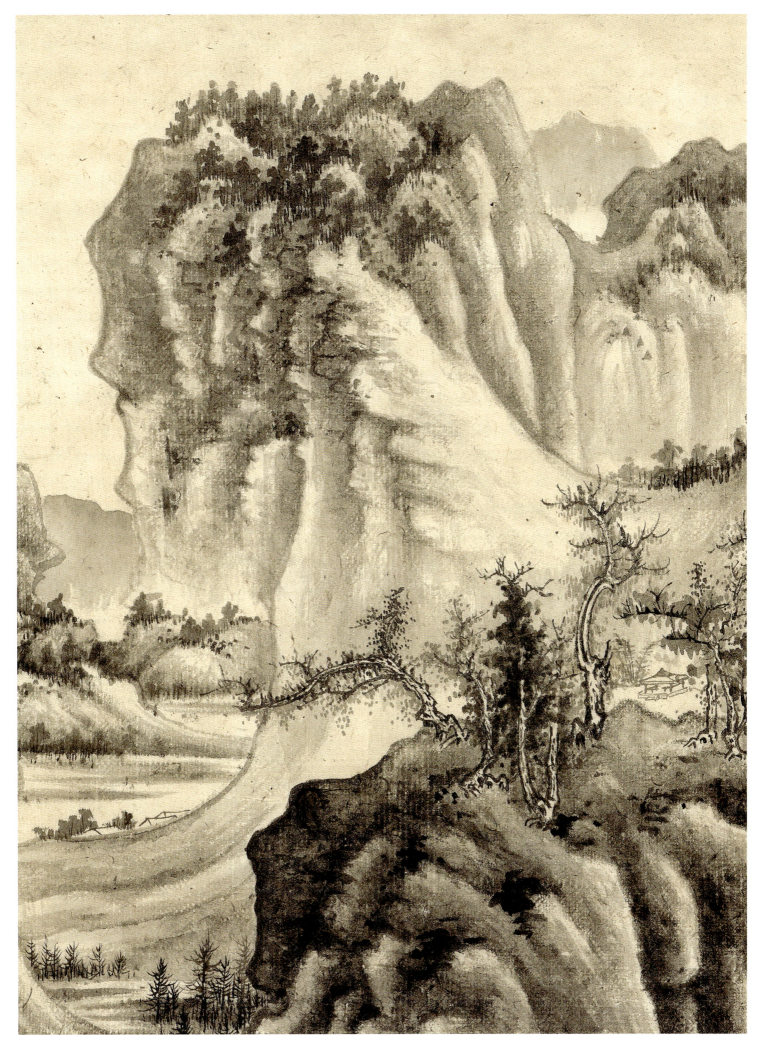

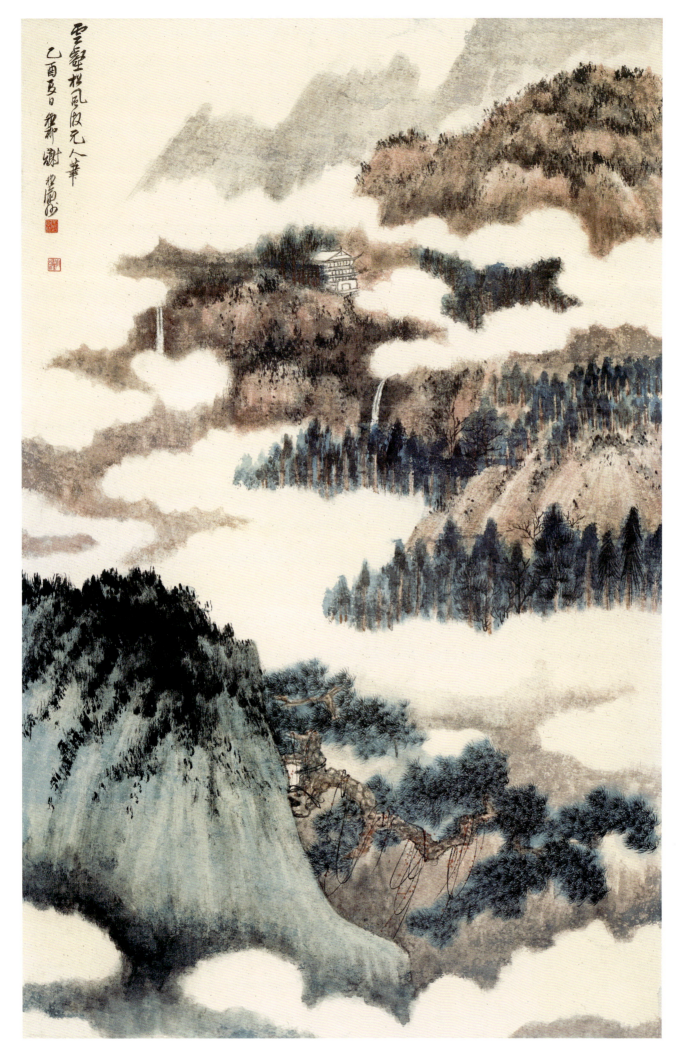

云壑松风仿元人笔
乙酉夏日 黎都 谢稚柳画

仿元人笔云壑松风图

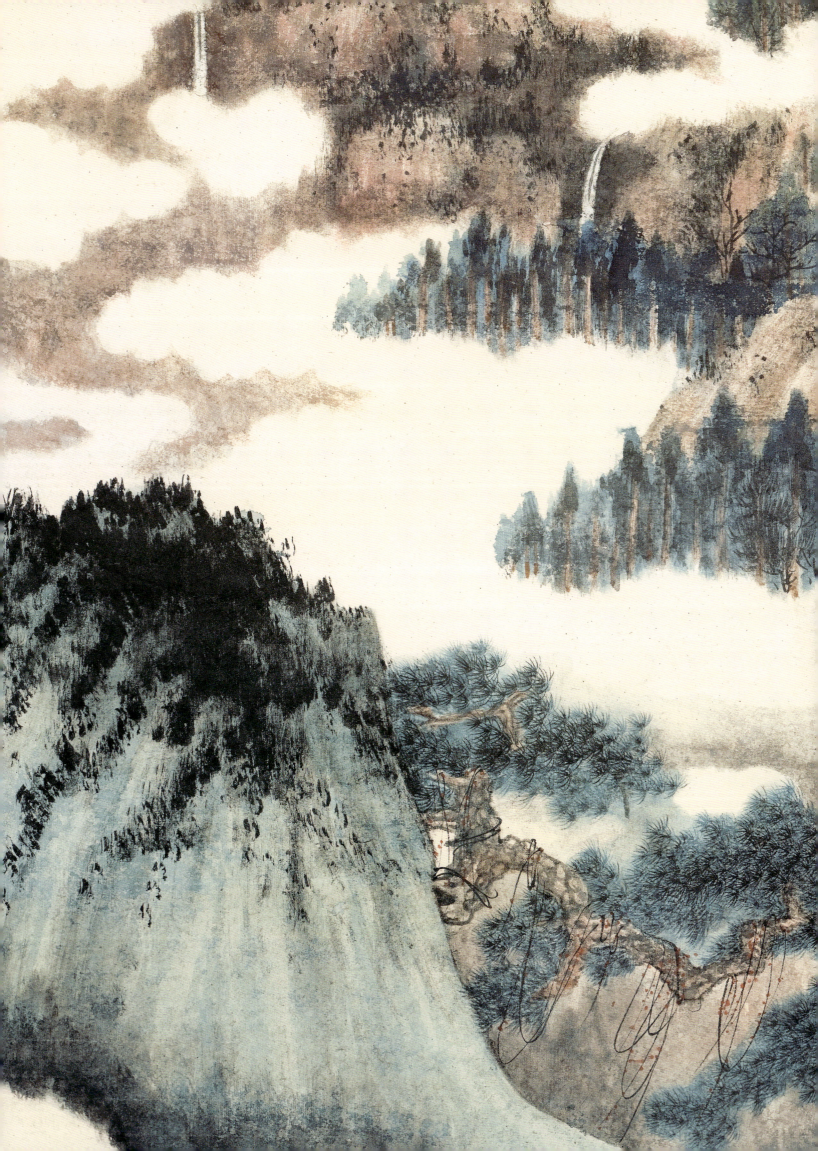

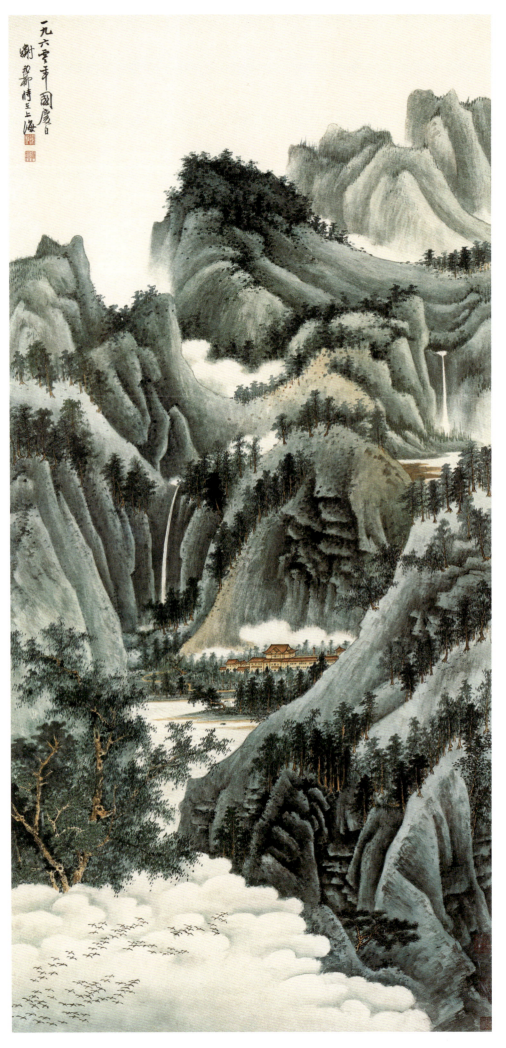

仙山楼阁图

此青绿山水设色古雅，碧山幽壑，烟云飘荡，于群山之中，现一赭色建筑，满眼青翠中的这一处建筑顿时显得亮丽起来。画面营构繁复，层峦叠嶂，泉石交流，烟云变幻。古人说山水画可居可游，此图得之。

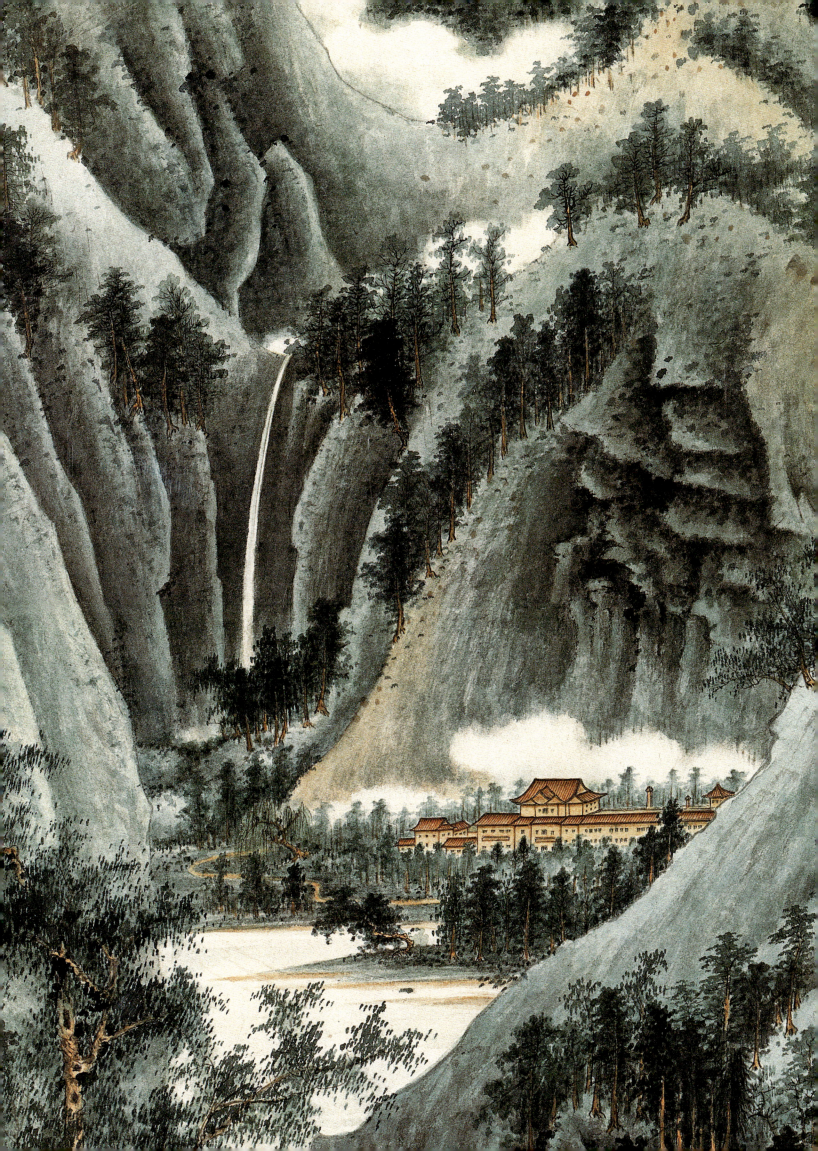

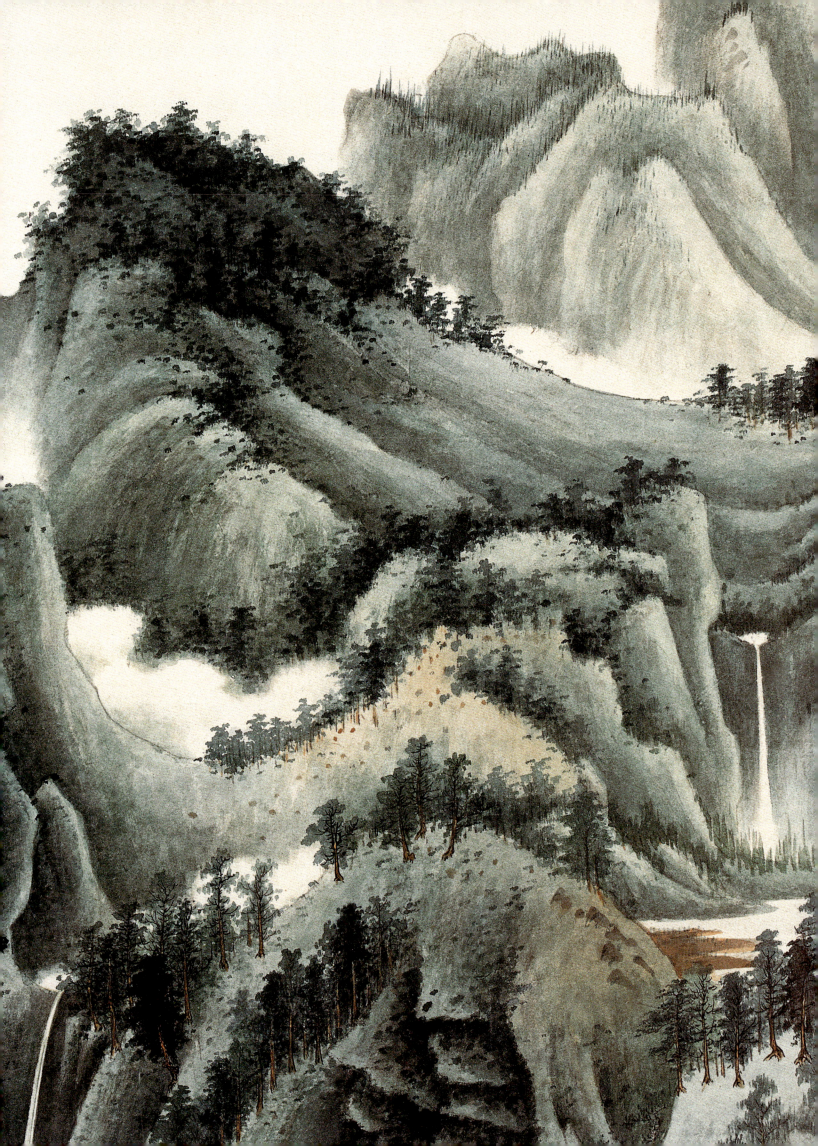

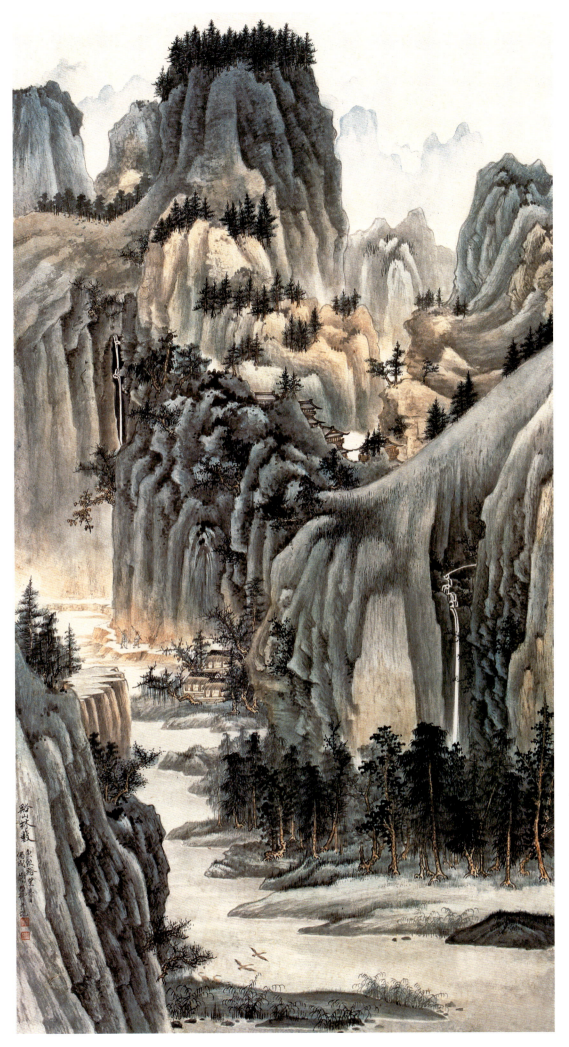

溪山林薮图

　　此图因用色的不同而有光感的差异，这在传统山水画中比较少见。

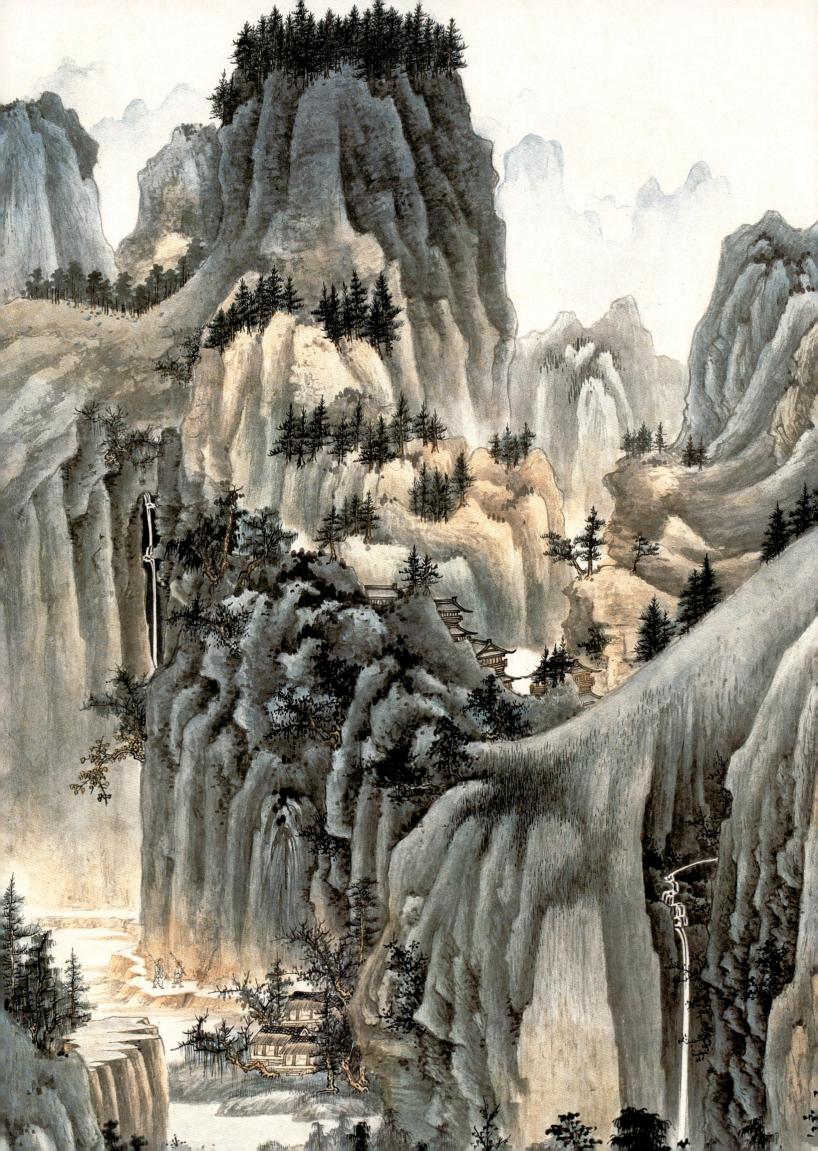

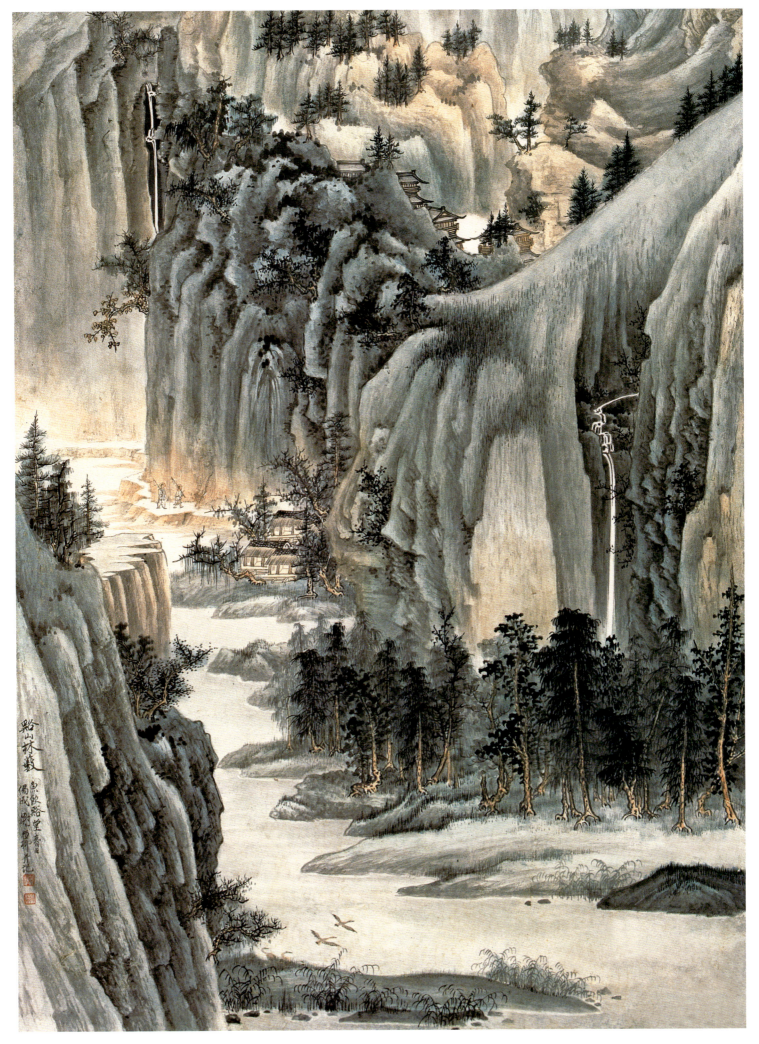

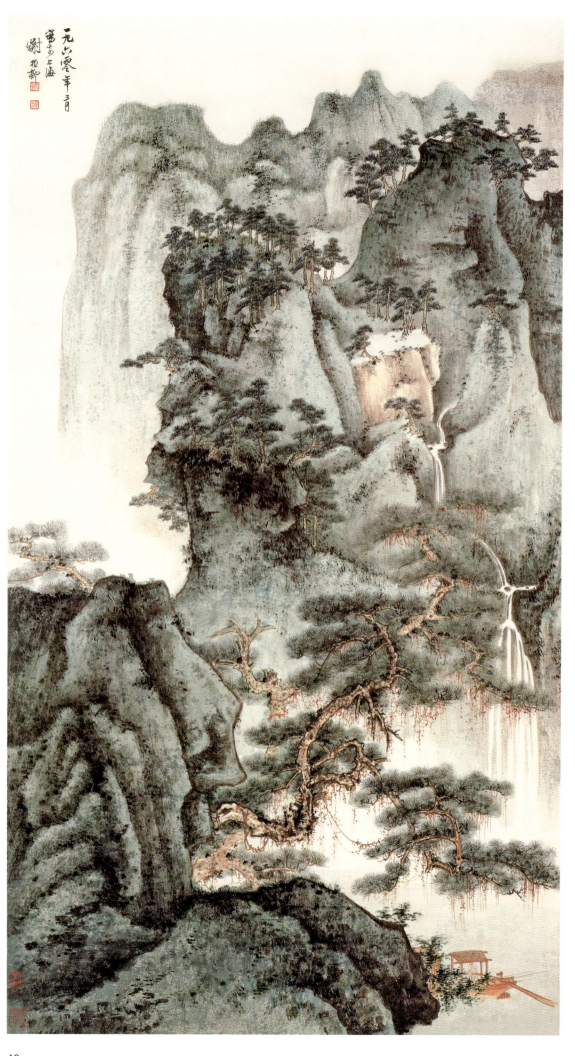

溪山松瀑图

谢稚柳在谈到对绘画的欣赏时，一再强调气韵和骨法的重要：欣赏的条件是，通过形象描写的神情，一切笔墨的技法，通过结构，因为一幅好作品是具备了这些条件的，而它的总合，它的归宿，是风骨与气韵。南朝齐谢赫的六法，第一条就是"气韵生动"，其次是"骨法用笔"，是绘画的原则，绘画的终点。这也是欣赏的原则和欣赏的终点。

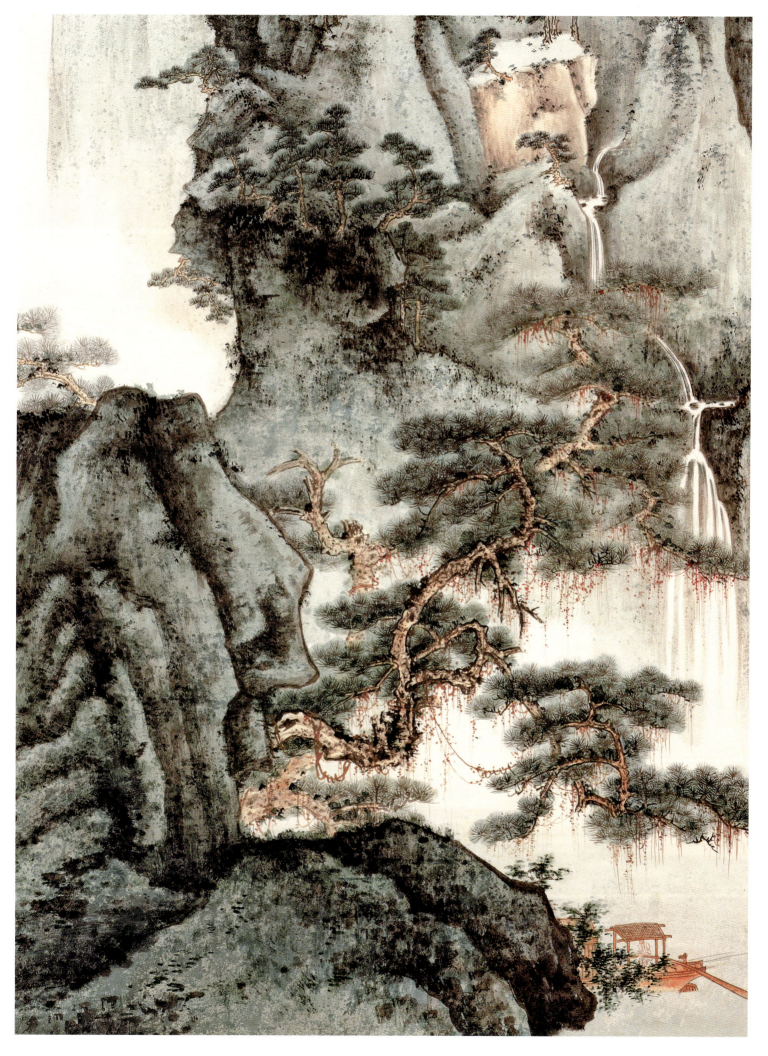

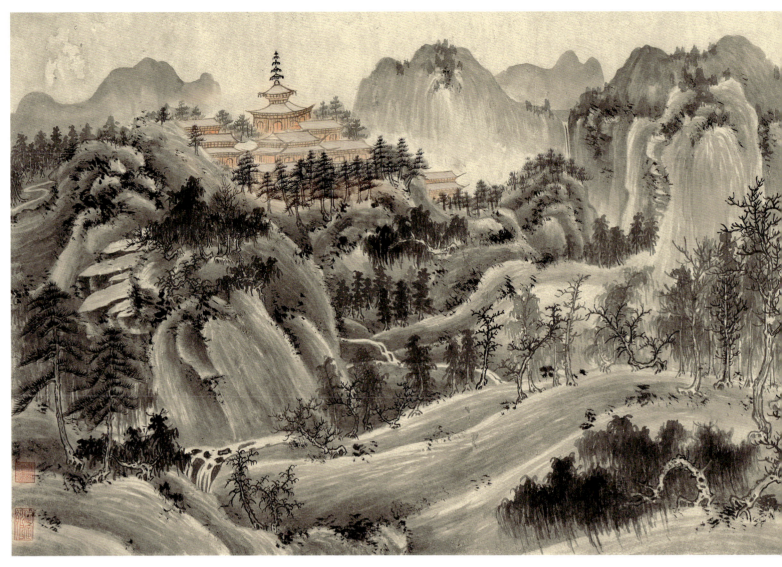

平岗萧寺图

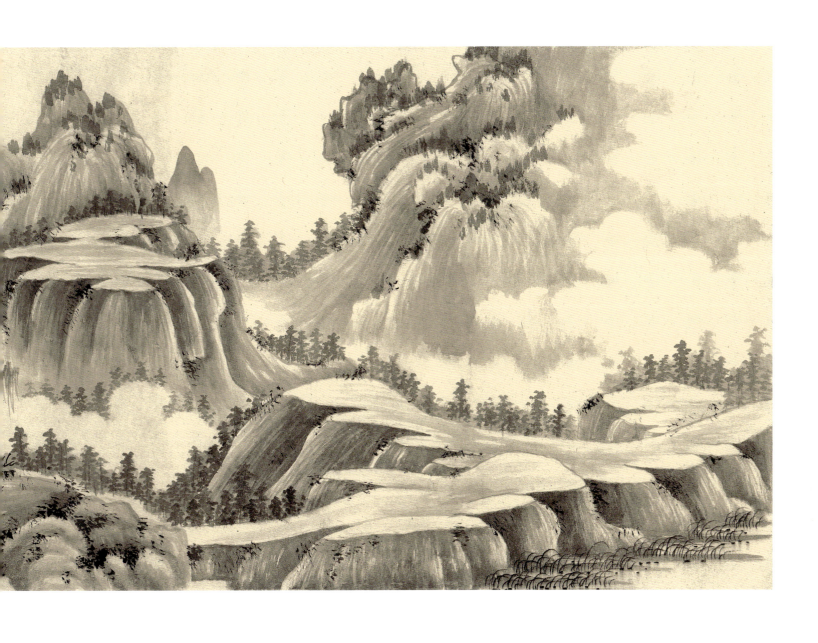

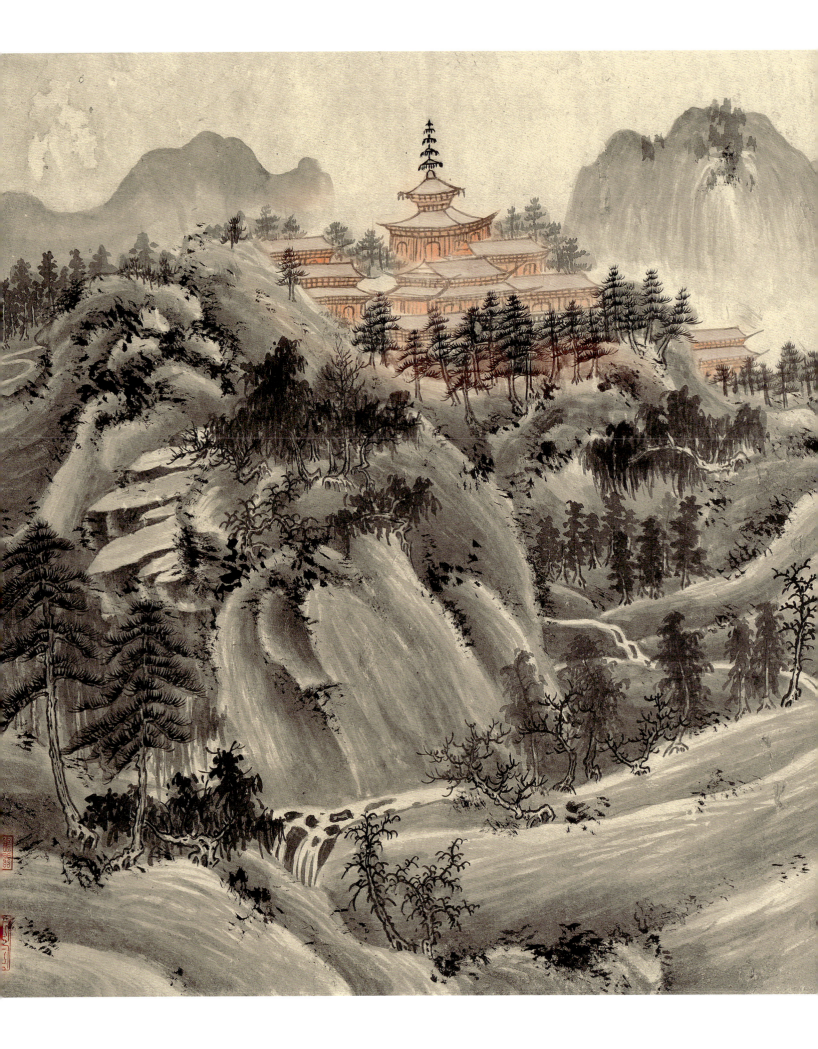

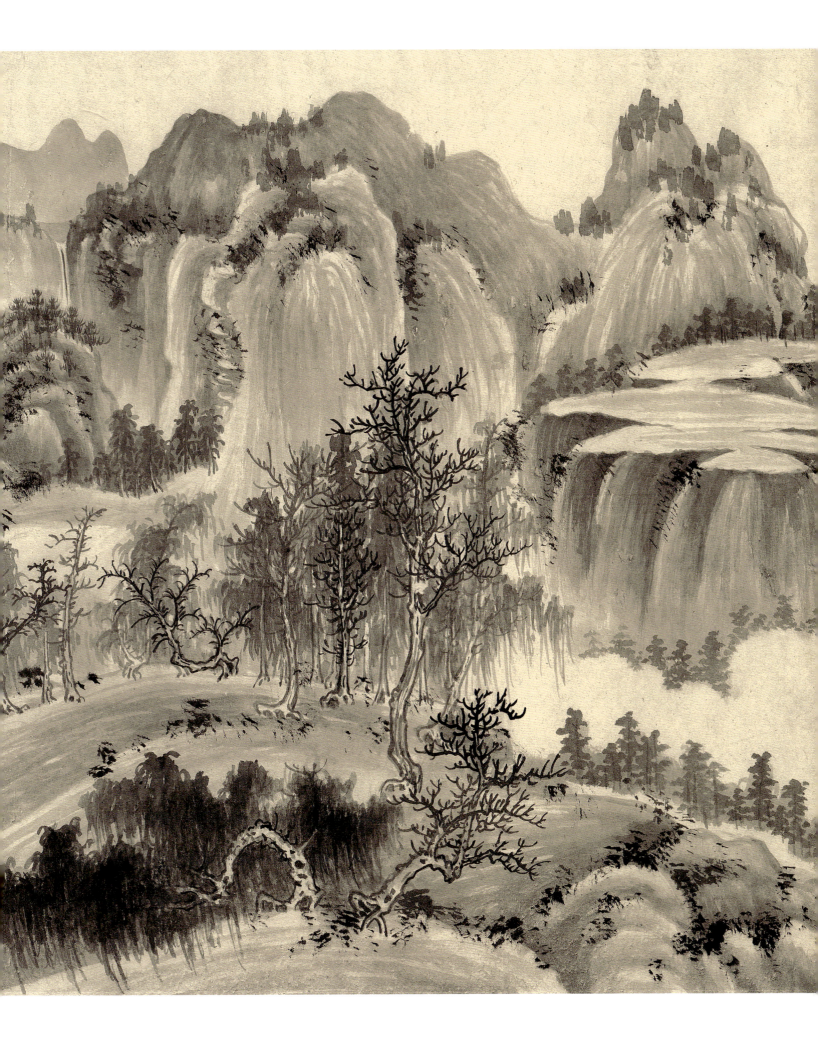

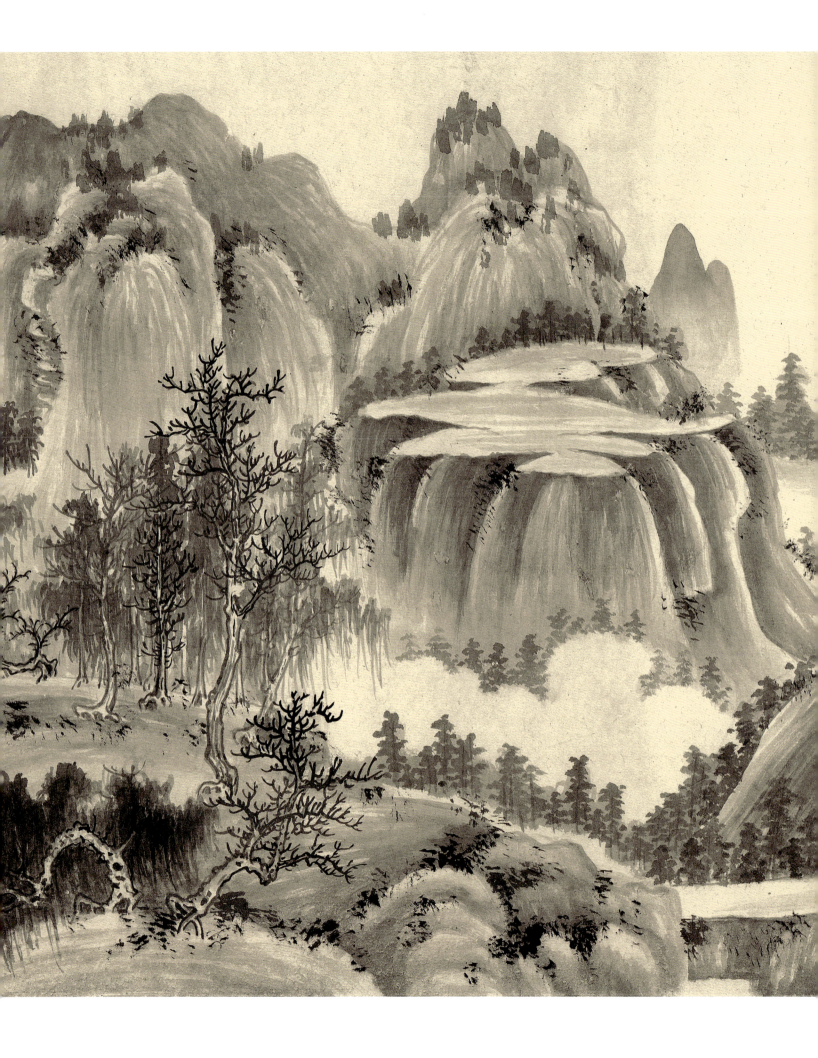

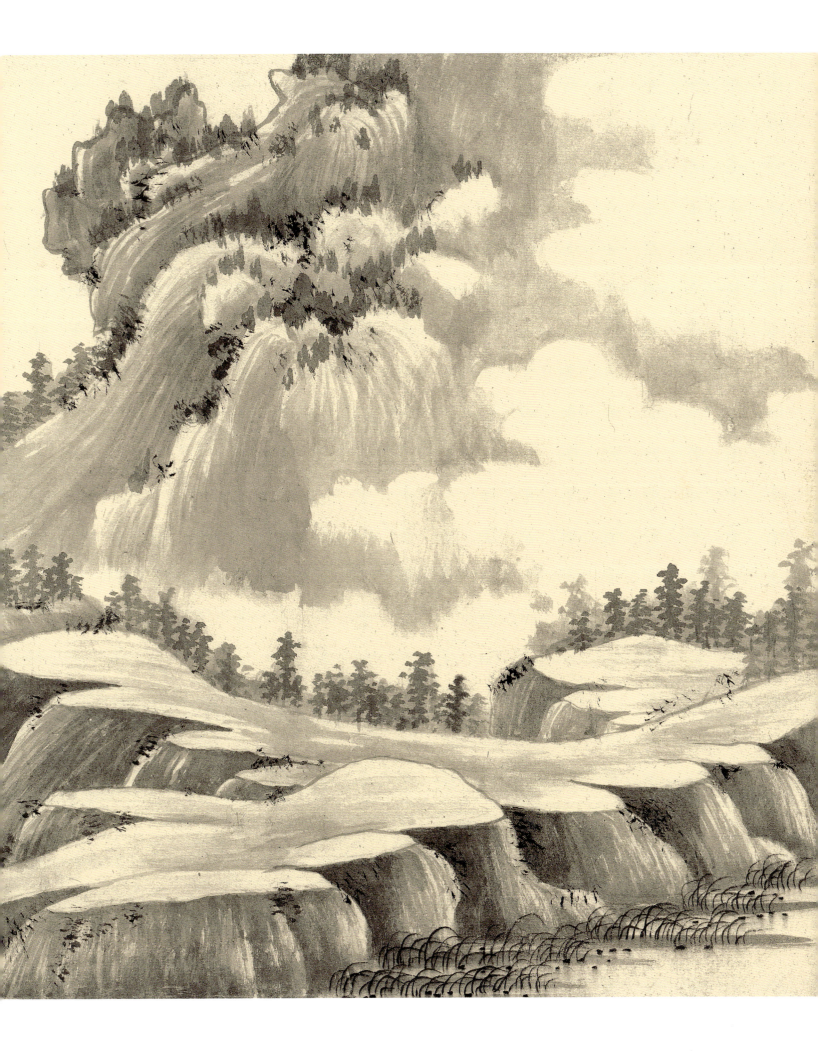

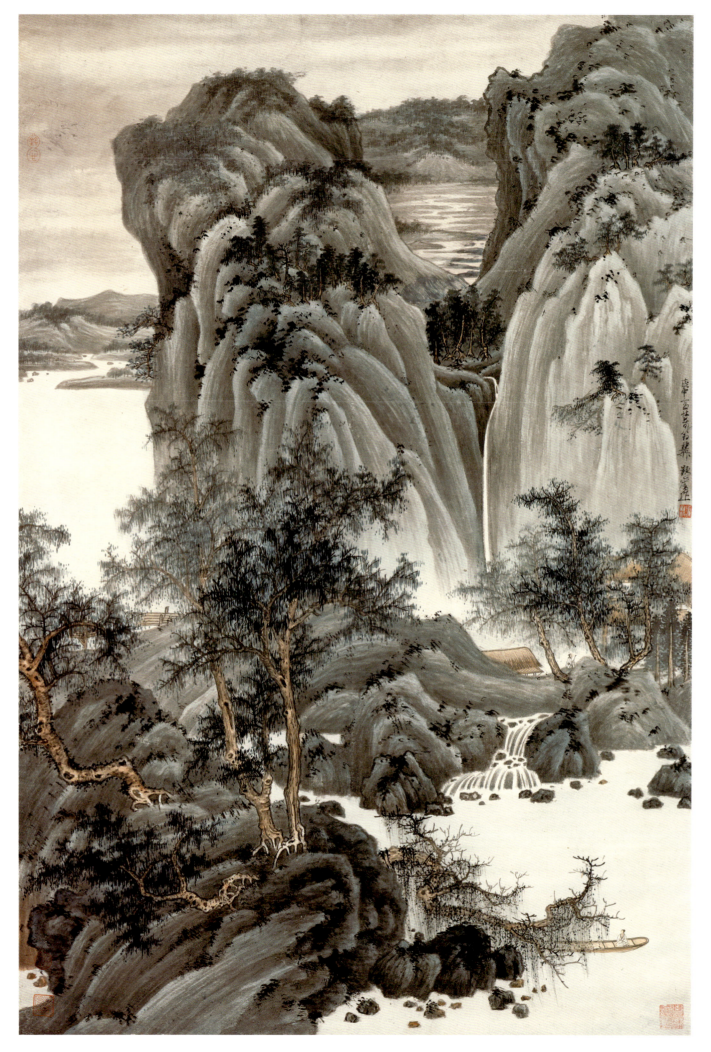

幽壑飞瀑图

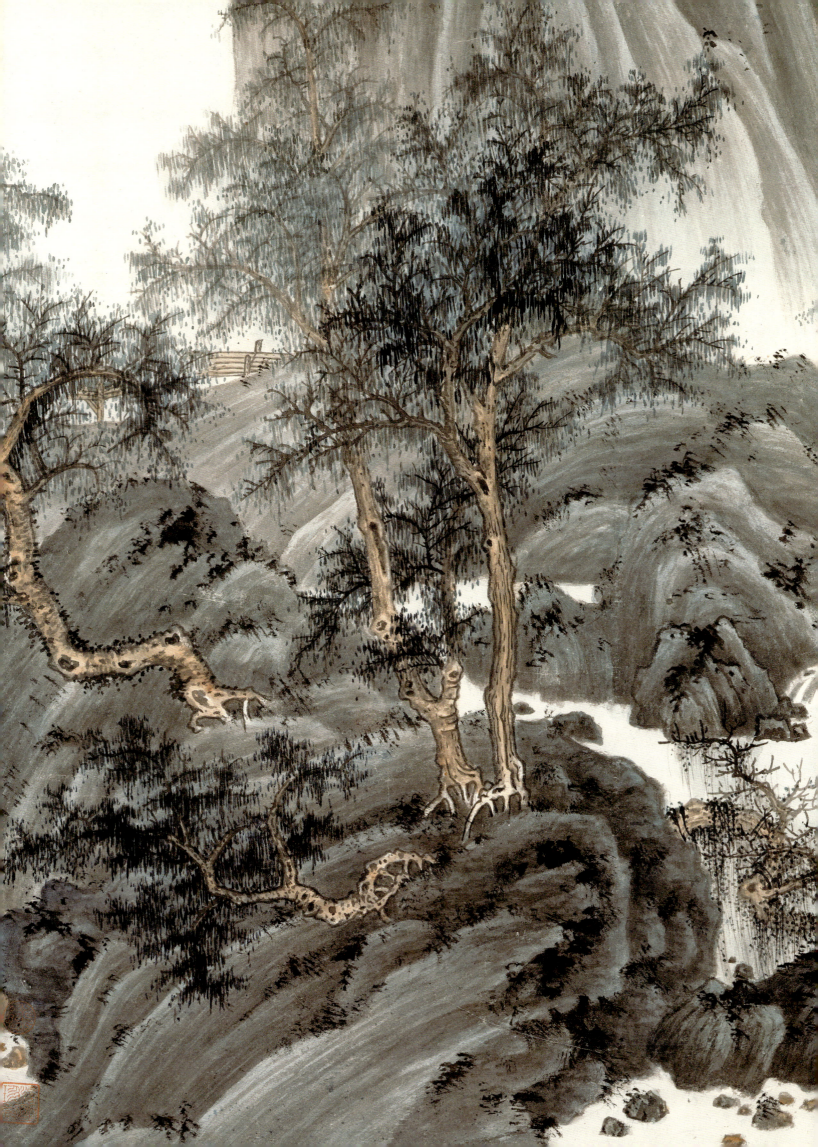

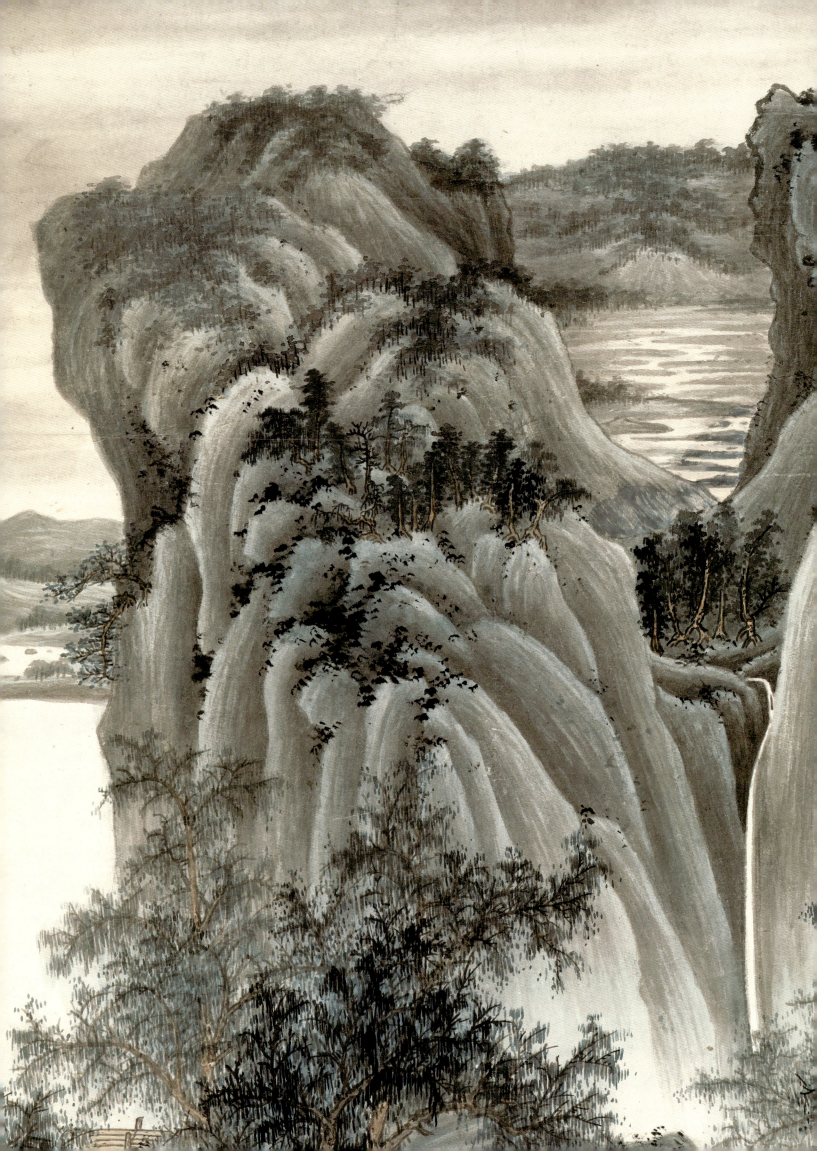

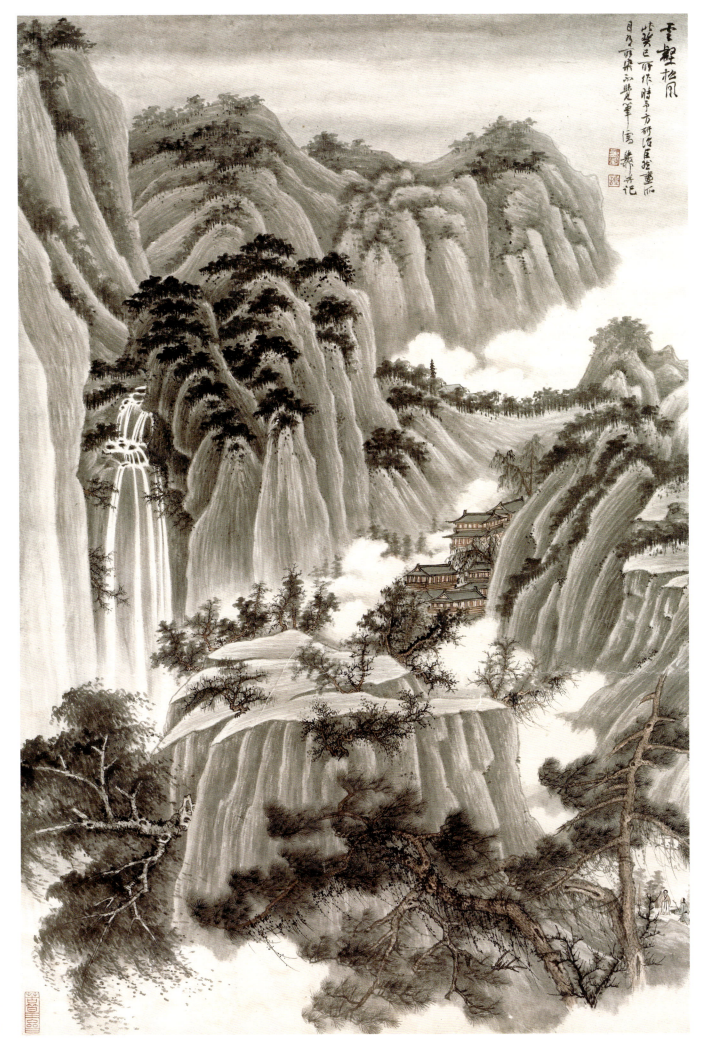

云壑松风图

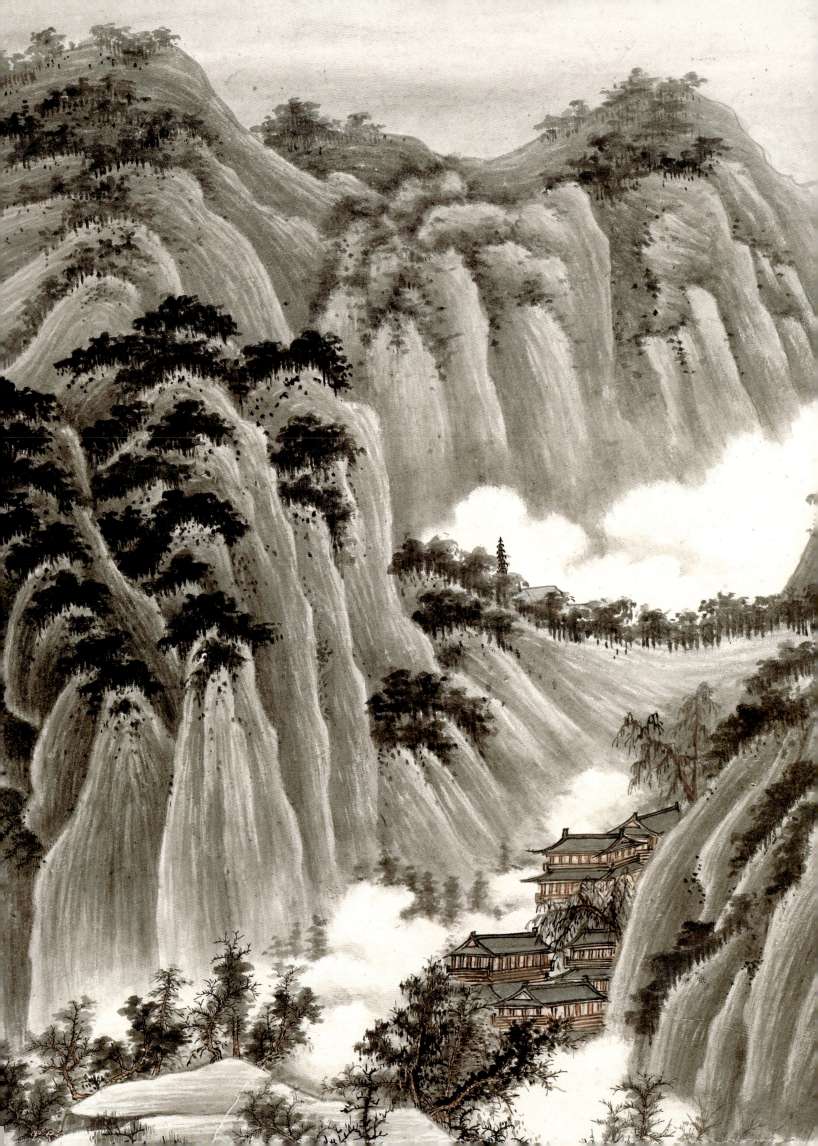

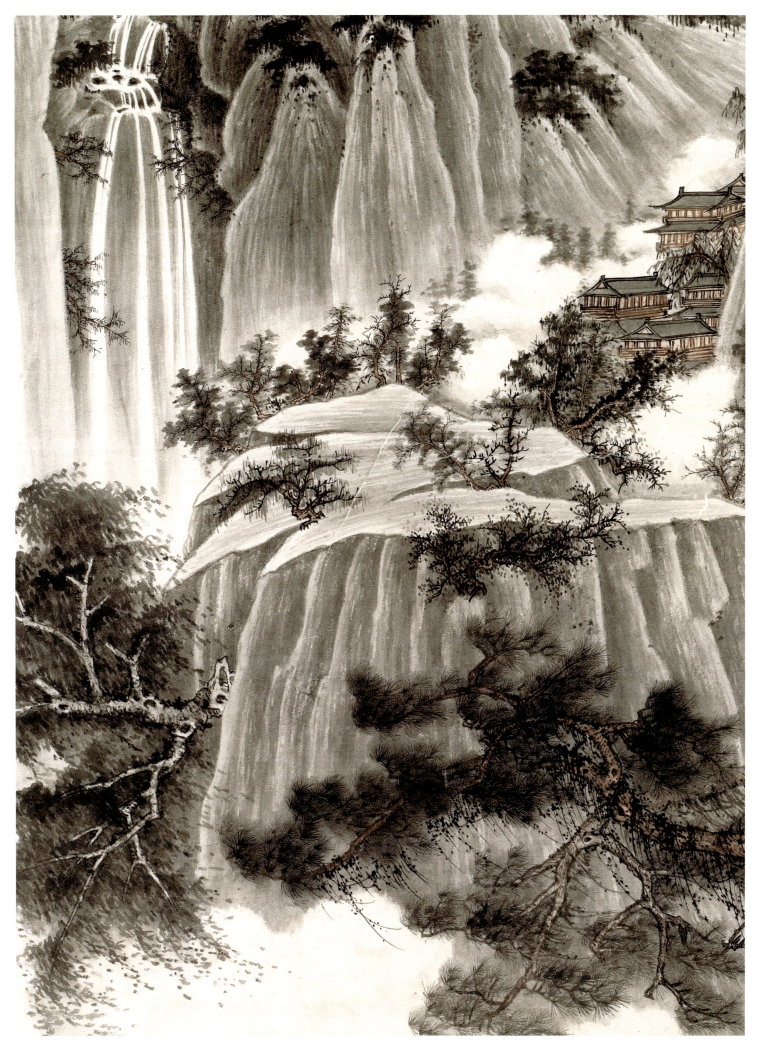

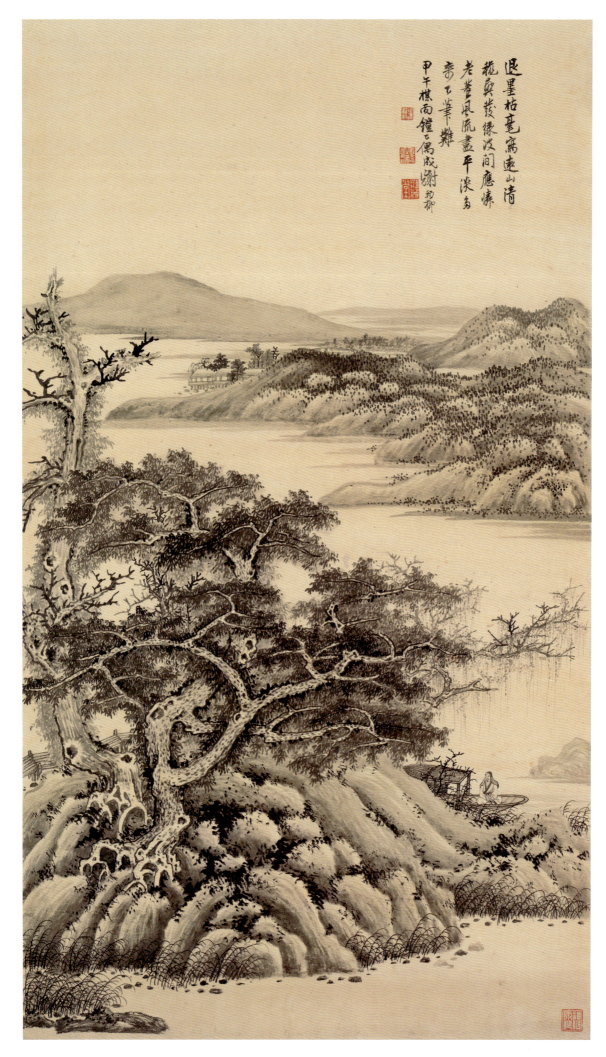

退墨枯毫寫遠山清
龍與發綠波間應慷
老葉風流盡平淡多
寄玉峯筆難
甲午楳雨鐘二偶成謝勍柳

远山清秋图

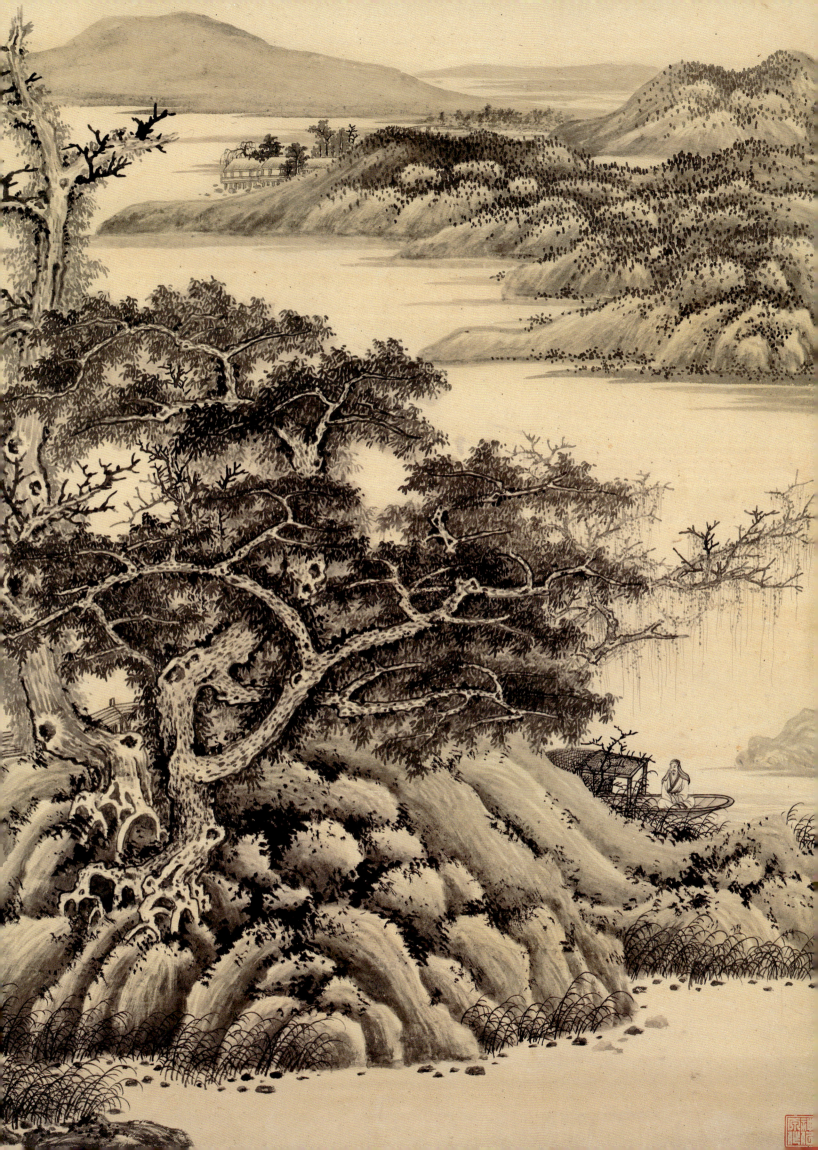

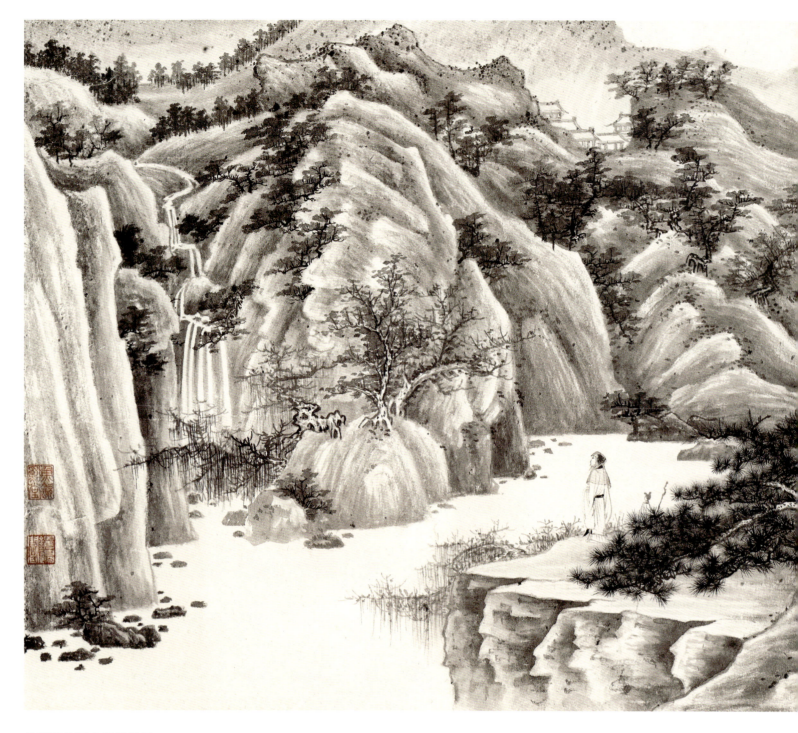

仿董源笔写山溪清胜图

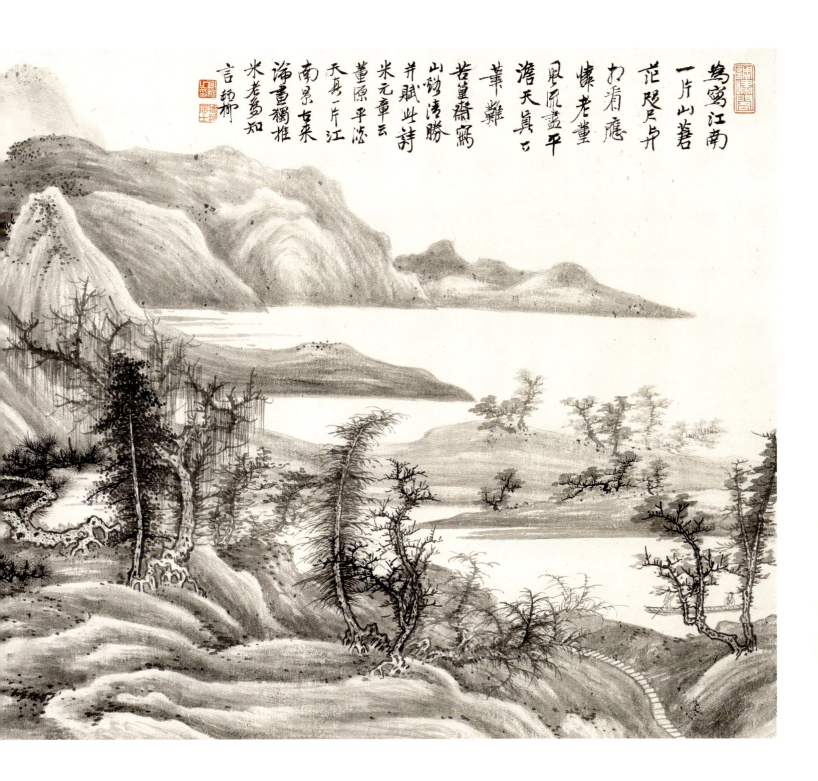

鸟窝江南一片山苍
茫咫尺丹
妙看应
懒老董
只流尽平
湾天真石
华难
苦董斋窝
山幼涛胜
并赋此诗
米元章云
董原平淡
天真一片江
南景古来
诤画犹推
米老多知
言郑柳

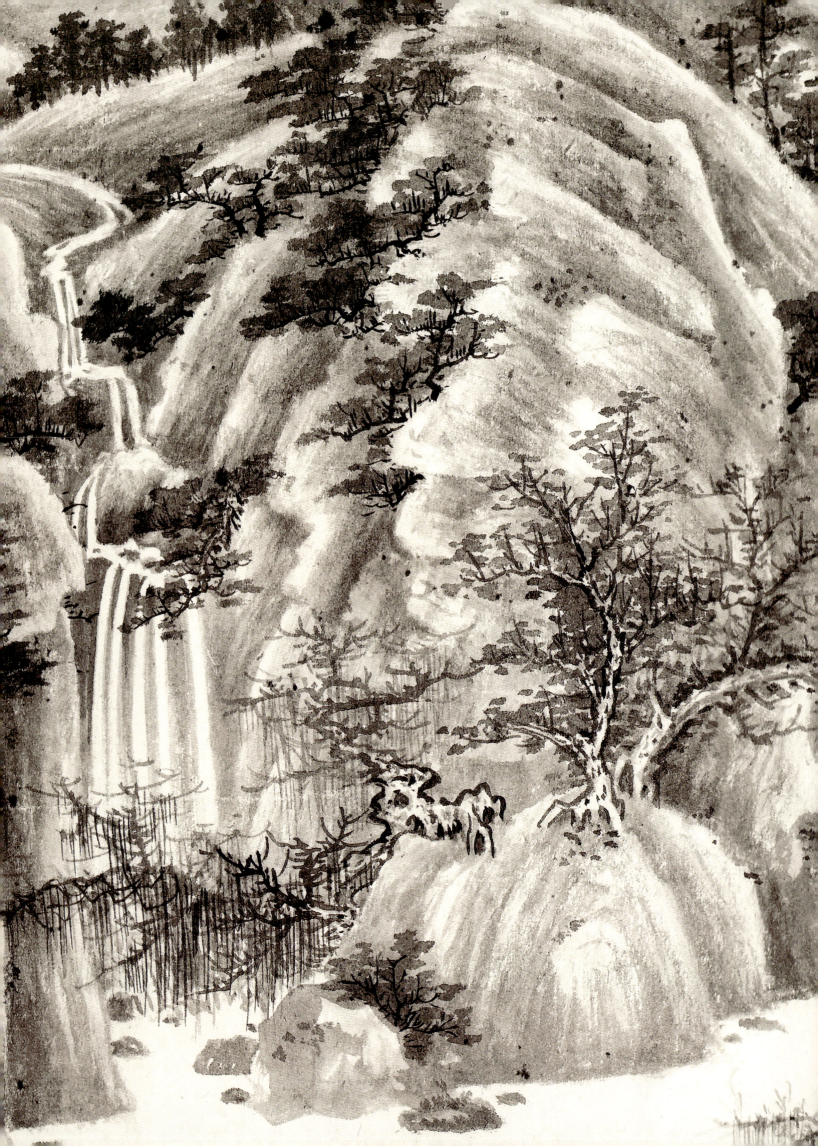

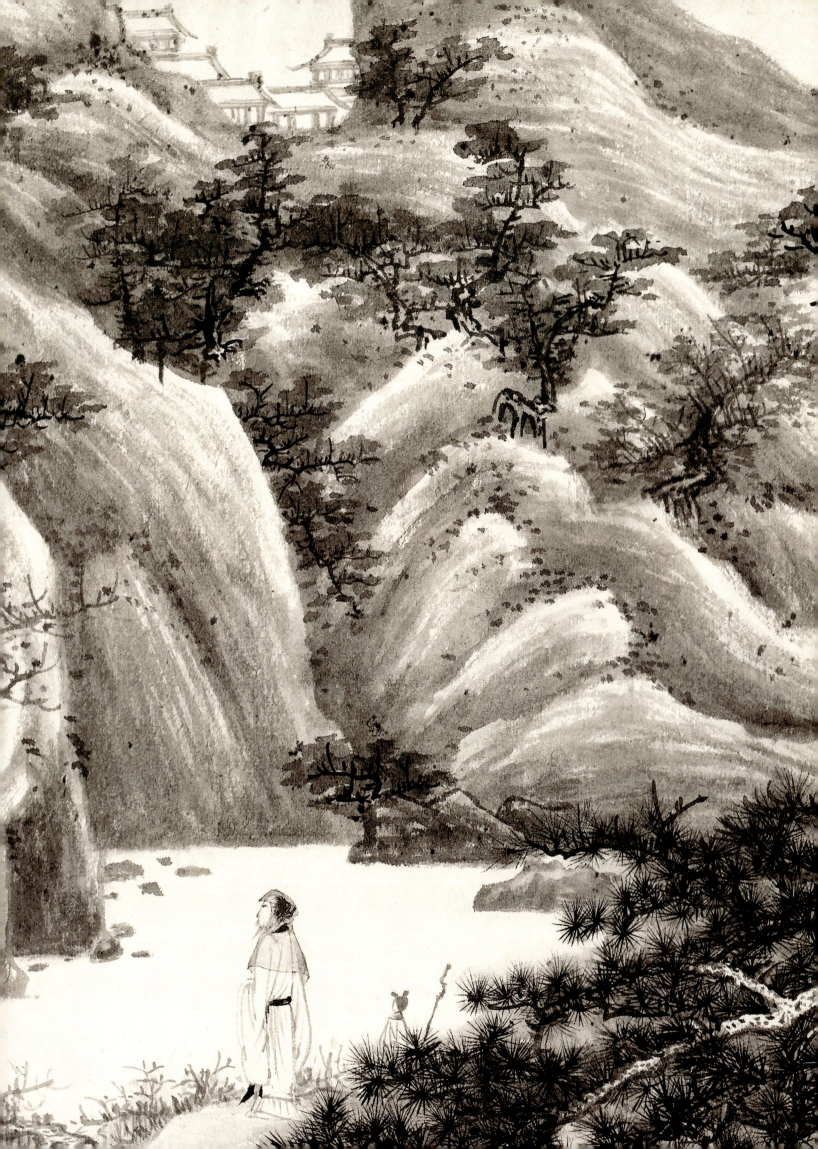

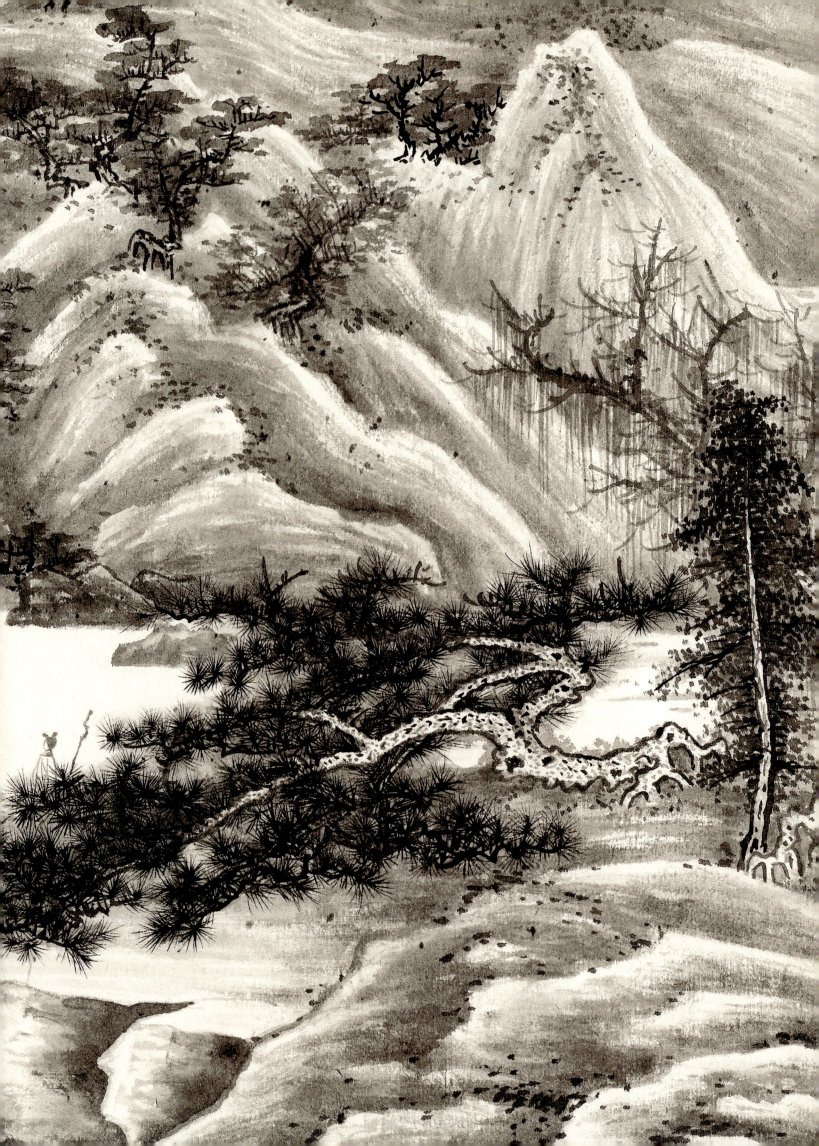

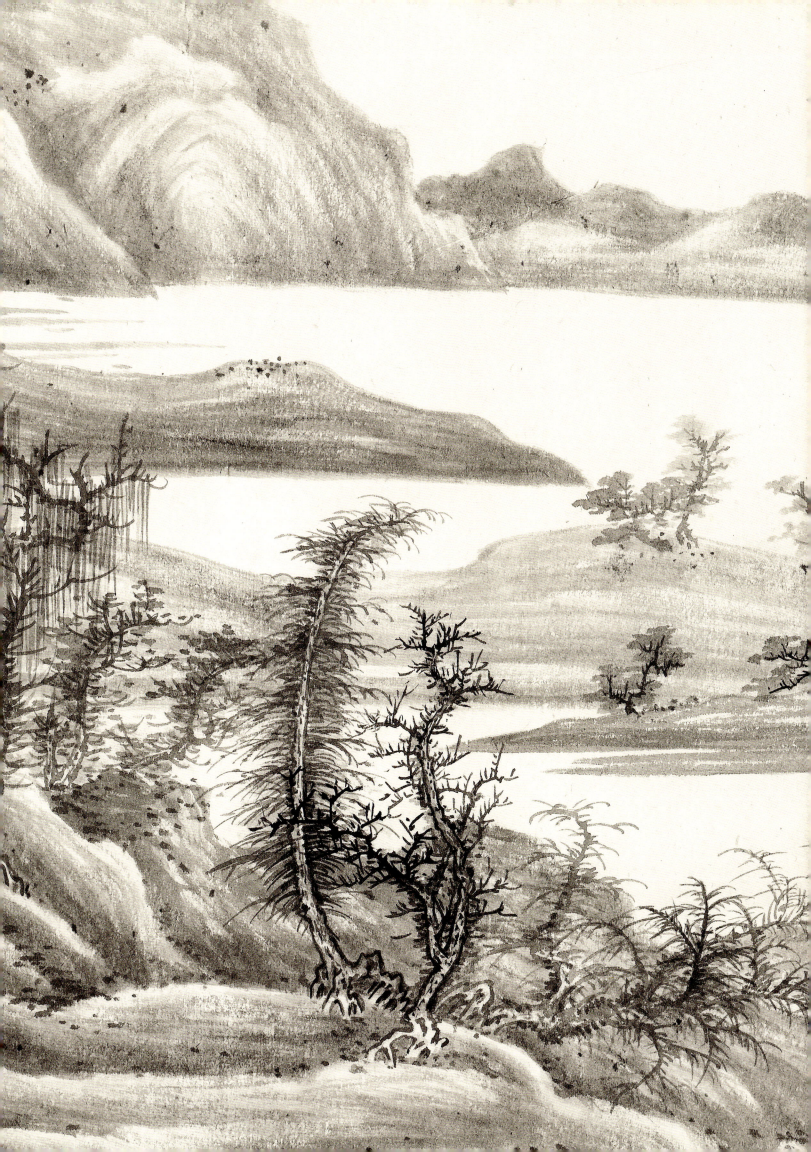

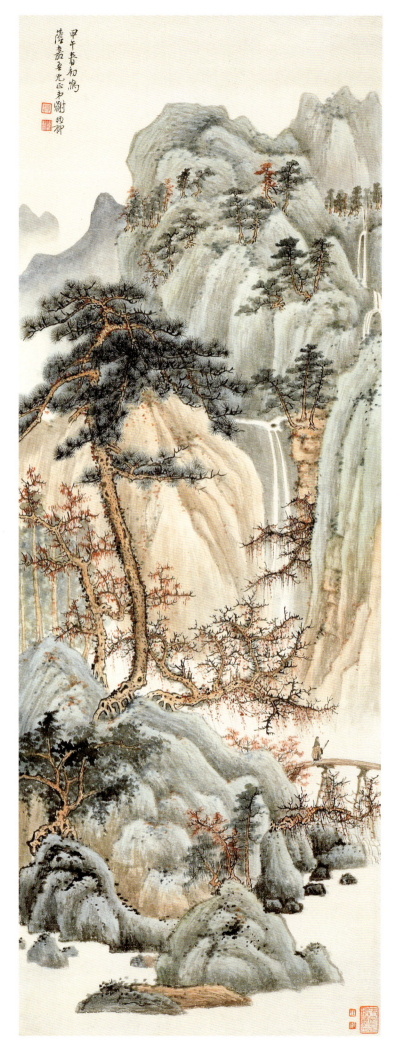

松泉图

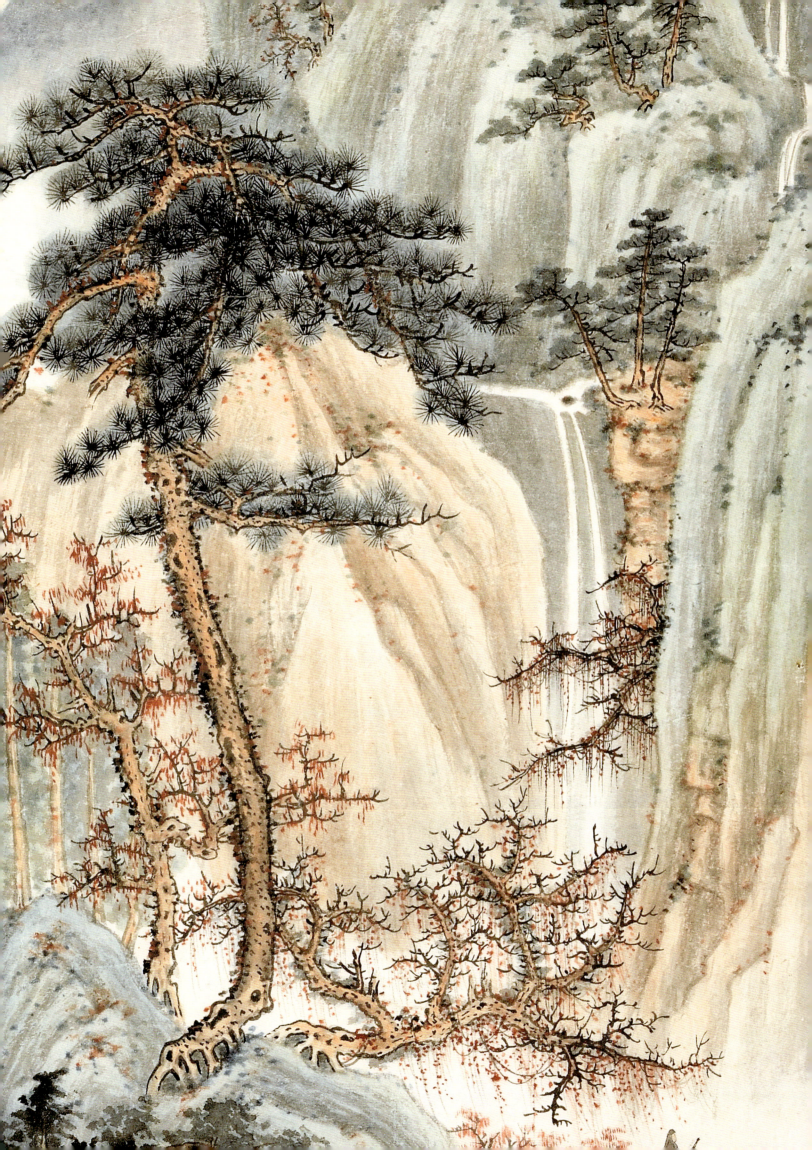

图书在版编目(CIP)数据

谢稚柳山水／上海书画出版社编.－－上海：上海书画出
版社，2018.7

（朵云真赏苑·名画抉微）

ISBN 978-7-5479-1856-2

Ⅰ.①谢… Ⅱ.①上… Ⅲ.①山水画－国画技法Ⅳ.
①J212.26

中国版本图书馆CIP数据核字(2018)第160219号

朵云真赏苑·名画抉微

谢稚柳山水

本社　编

责任编辑	朱孔芬
审　读	陈家红
技术编辑	钱勤毅
设计总监	王　峥
封面设计	方燕燕　张文倩

出版发行	上海世纪出版集团 上海书画出版社
地址	上海市延安西路593号　200050
网址	www.ewen.co www.shshuhua.com
E-mail	shcpph@163.com
制版	上海文高文化发展有限公司
印刷	浙江海虹彩色印务有限公司
经销	各地新华书店
开本	635×965　1/8
印张	8
版次	2018年7月第1版　2018年7月第1次印刷
印数	0,001-3,300
书号	**ISBN 978-7-5479-1856-2**
定价	**55.00元**

若有印刷、装订质量问题，请与承印厂联系